中国历代名碑名帖原碑帖系列

书法系列丛书
SHUFA XILIE CONGSHU

宋拓集王羲之金刚经

刘开玺 编著

黑龙江美术出版社

出版说明

王羲之（三〇七至三六五），字逸少，琅琊临沂（今山东临沂）人。因官至右军将军，故又称『王右军』。初学书于卫夫人，因其天资颖悟，笔性又好，后渡江北上，遍游名山，看到李斯、曹喜的书迹，到洛下见蔡邕熹平石经等，眼界大开，始悟学卫夫人是徒费岁月，乃发愤学书，操毫面壁，兼摄众法，自成一家，将汉魏以来拙朴的书风开创出一种妍美流便的书体。

金刚经是佛教的重要典籍，此经前后六译，各有异同。大和元年（八二七），杨又排纂删缀，取名为新集金刚般若波罗蜜经，并自撰序，于大和四年奉宣上进。文宗李昂敕令集王羲之书，将此经镌刻上石，至大和六年春始告完成。

王羲之的行书『字势雄逸，如龙跳天门，虎卧凤阙』，深受唐太宗李世民的喜爱。贞观初年下诏出内府金帛，广为征集王羲之真迹，其后唐代诸帝亦都好王字，于是集字刻石之风盛极一时，著名的有唐咸亨三年所刻的怀仁集王羲之圣教序、开元九年所刻的兴福寺碑，而金刚经是继此二刻的又一重要集王字石刻。集王羲之书金刚经原石刻在陕西西安兴唐寺，后寺毁石佚，故世传佳拓极少。本册为宋拓本，比较完整地保持了王字的风貌。

新集金剛經序
弘農楊顒述
金剛經前後六譯各異
同然貝葉皆自西來而五
天音韻非一傳授者所貴

新集金刚经序
弘农杨自顒述
金刚经前后六译各有异
同然贝叶皆自西来而五
天音韵非一传授者所贵

一

通存廢興切锱铢如小
失佛心即大讹秘印今合
诸家之说择言寡而理长
语近而意远者即当纂集
况如来演教本为大乘之

人中下狐疑闻法不能晓
了或立无破有或取实指
空争驰妄车背迹中道曾
不知有为者是无为之体
无为者是有为之用若以

三

人中下狐疑闻法不能晓了或立无破有或取实指空争驰妄车背迹中道曾不知有为者是无为之体无为者是有为之用若以

有实有此见未常以无实
无此心断灭矣真如之理
都在有法无法之间证现
涅槃不离妄相实相之内
似考击金石知理乱之风

似芳擎金石知理乱之风
涅槃不离妄相实相之内
都在有法无法之间证现
无此心断灭矣真如之理
有实有此见未常以无实

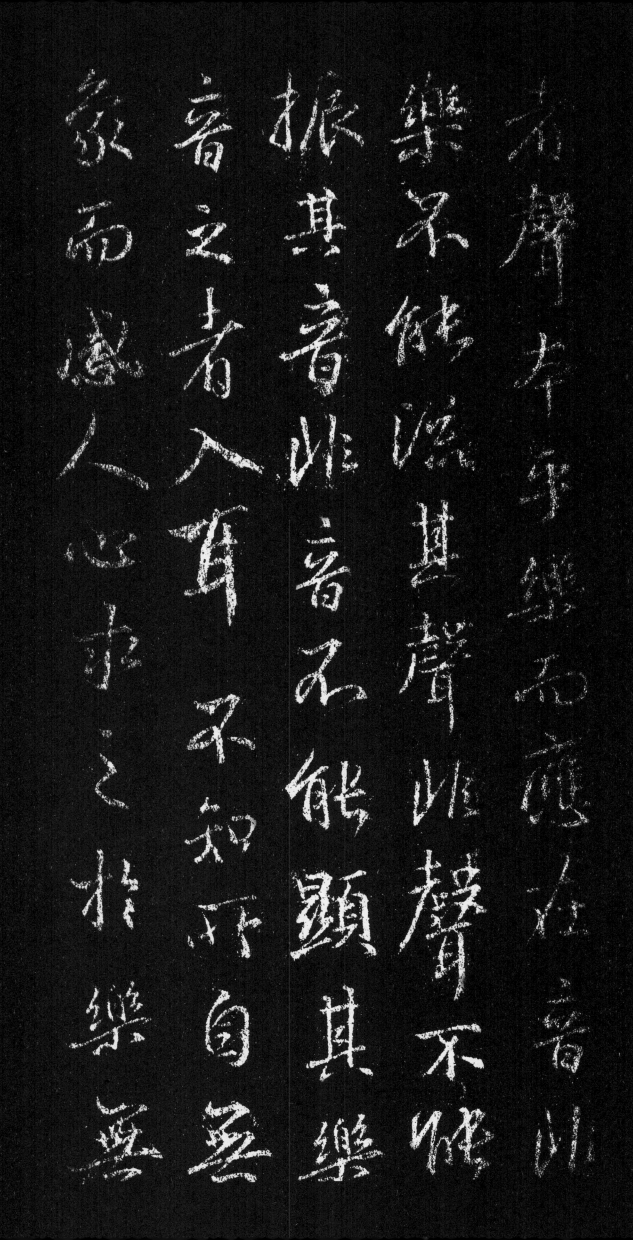

者声本乎乐而应在音非
乐不能流其声非声不能
振其音非音不能显其乐
音之者入耳不知所自无
象而感人心求之于乐无

声何以审音求之于声无
乐声从何有善趣其用者
不可舍其声不可舍其乐
善得其理者不可取其声
不可取其乐今者以乐比

聲何以審音求之於聲無
樂聲從何有善趣其用者
不可捨其聲不可捨其樂
善浮其理者不可取其聲
不可取其樂今者以樂比

法教以聲同修行以音喻
佛性如光燄合體明在其
中絶燄求光明不可得即
老聖者無相生我佛非法
非非法之義也是故全功

法教以声同修行以音喻
佛性如光焰合体明在其
中绝焰求光明不可得即
老圣有无相生我佛非法
非非法之义也是故全功

者物證理者心心昧即物

無所歸物昧即心無所守

是以心因法悟離法而存

心佛在法中有法而非佛

諸人菩薩乘者但勤修一

切善法于此见中而不取
相即合无生最上之理顾
迷夫也小渚倾襟岂淘尘
惑众源润想方洗繁疑燃
入闇之宝灯获在领之无

切善法此见中而不取
相即合无生之理顾
迷夫也小渚倾襟岂淘尘
惑众源润想方洗繁疑燃
入闇之宝灯获在领之无

价所学为己不足教人时
大和元年也
新集金刚般若波罗蜜经
如是我闻一时佛在舍卫
国只树给孤独园与诸大

债不临学为己不足教人时
大和元年也
新集金刚般若波罗蜜经
如是我闻一时佛在舍卫
国只树给孤独园与诸大

菩薩及比丘眾千二百五
十人俱尔時世尊日初分
整衣持鉢入舍衛大城乞
食於其城中次第乞已還
至本處飯食訖收衣体洗

菩薩及比丘眾千二百五十人俱尔時世尊日初分整衣持鉢入舍衛大城乞食于其城中次第乞已还至本处饭食讫收衣体洗

一二

足已敷座而坐結跏端身

正念不動時諸比丘來詣

佛所頂禮佛足右繞三匝

退坐一面長老須菩提在

大眾中承佛威力即從座

起偏袒右肩右膝着地合
掌向佛恭敬而立白佛言
希有世尊如来能以最胜
摄受诸菩萨能以最胜咐
嘱诸菩萨世尊云何菩萨

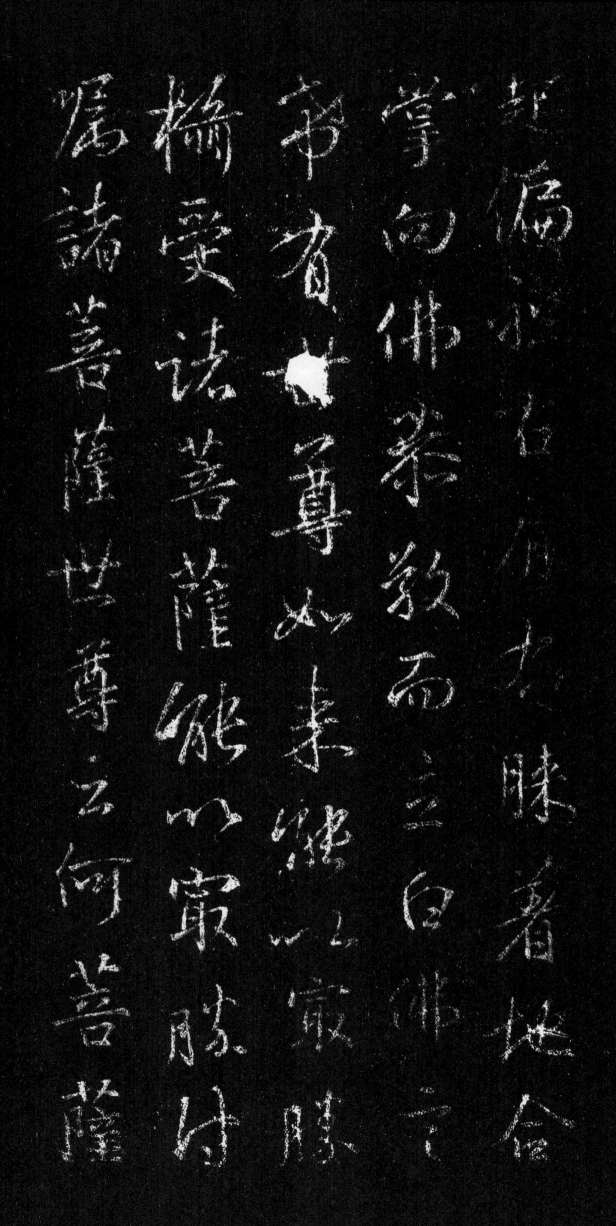

大乘中发菩提心应云何
住云何修行云何降伏其
心佛言善哉善哉须菩提
如汝所说如来能以最胜
摄受诸菩萨由无上利

故能以最胜咐嘱诸菩萨
由无上教故汝今谛听尝
为汝说如菩萨大乘中发
著提心应如是住如是修
行如是降伏其心唯然世

尊愿乐欲闻佛告须菩

提行菩萨乘者尝生发起

之心所有一切众生之

类若卵生胎生湿生化生

若有色无色有想若

非省想此无想我皆令入
无余涅槃而减度之虽度
如是无量众生澄圆寂已
而无度一众生入圆寂想
应如是降伏其心须菩提

萨有度众生想即非

菩薩何以故由有我相人

相作者相受者相更求趣

想故复次须菩提菩薩

之所施者於事於已於色

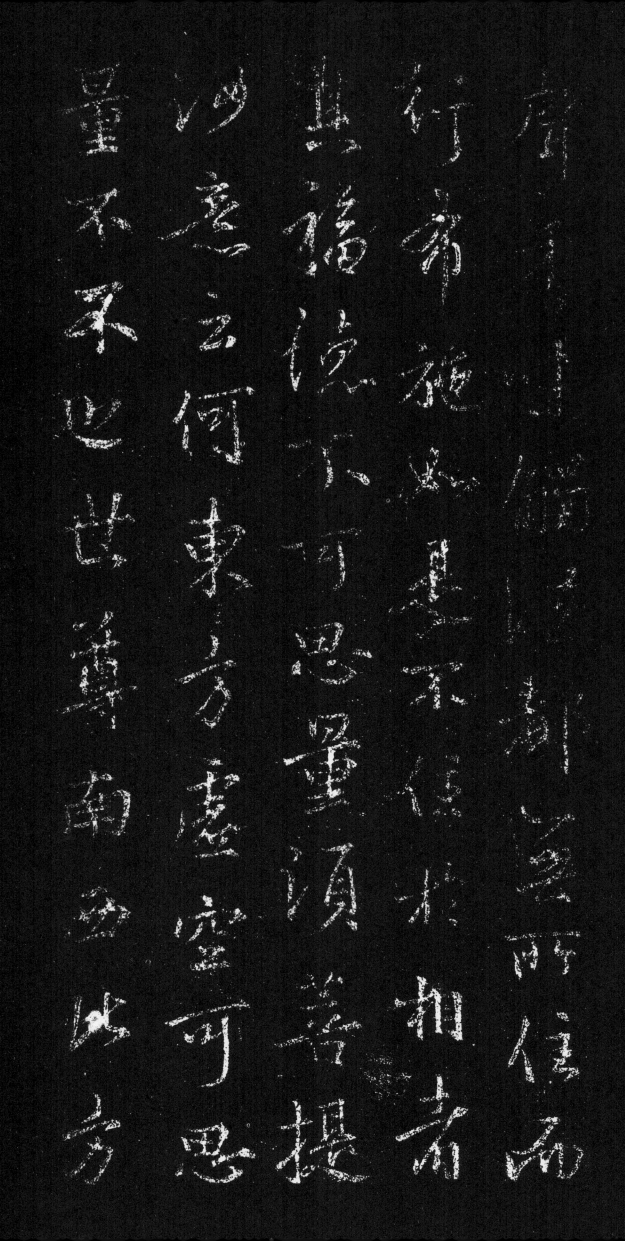

声香味触法都无所住而
行布施如是不住于相者
其福德不可思量须菩提
汝意云何东方虚空可思
量不不也世尊南西北方

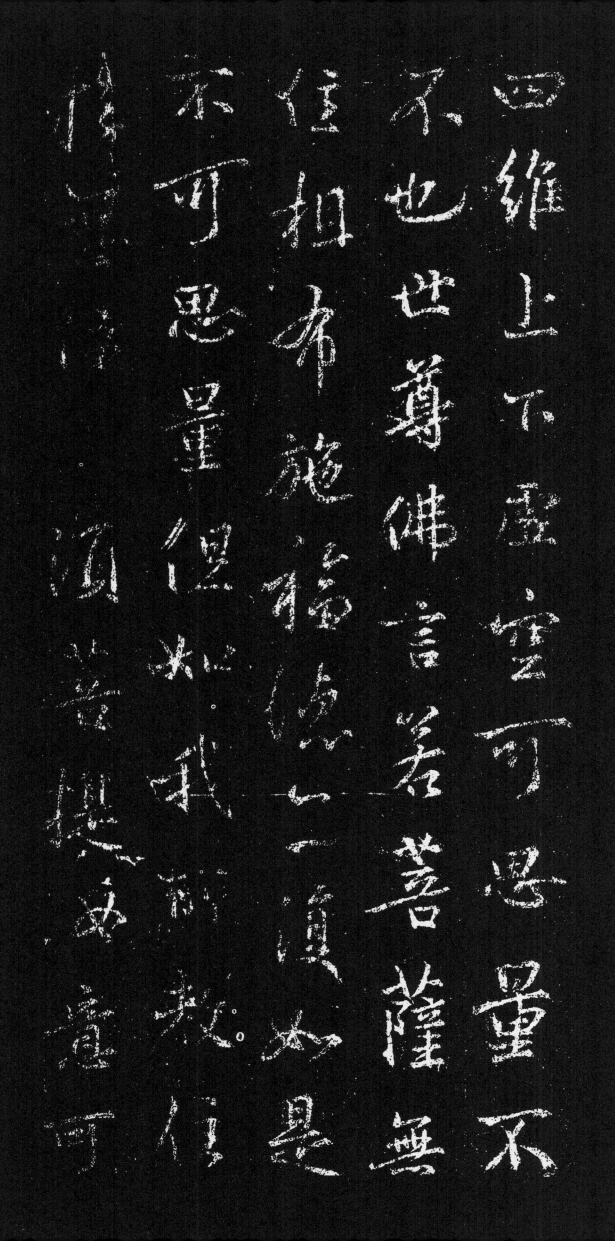

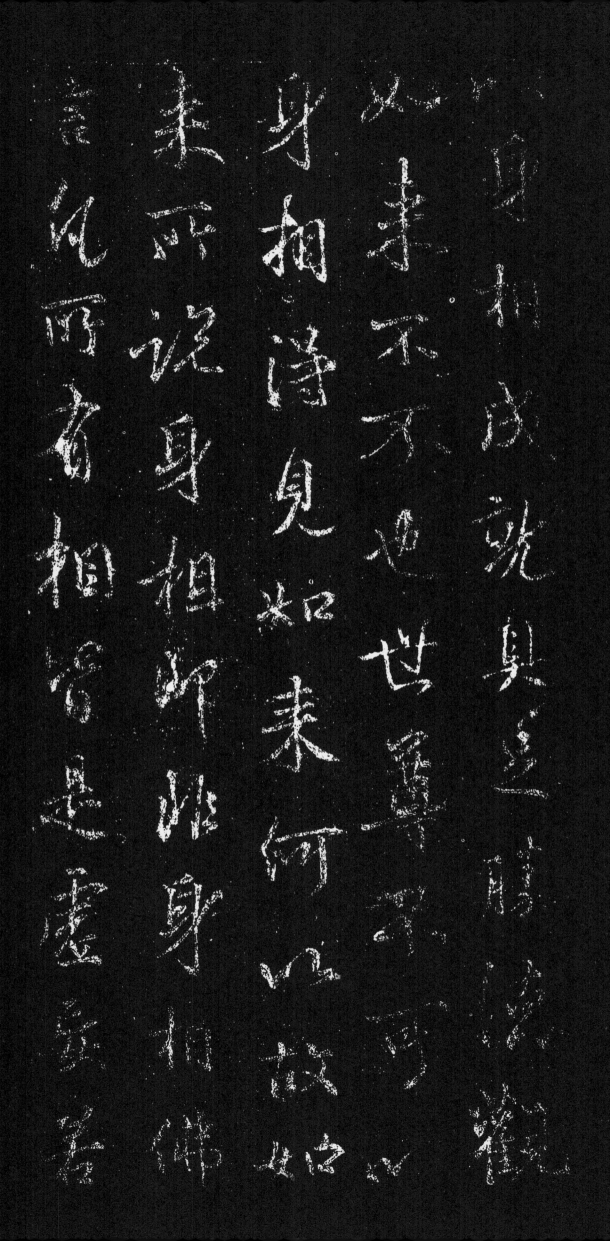

以身相成就具足胜德观
如来不不也世尊不可以
身相得见如来何以故如
来所说身相即非身相佛
言凡所有相皆是虚妄若

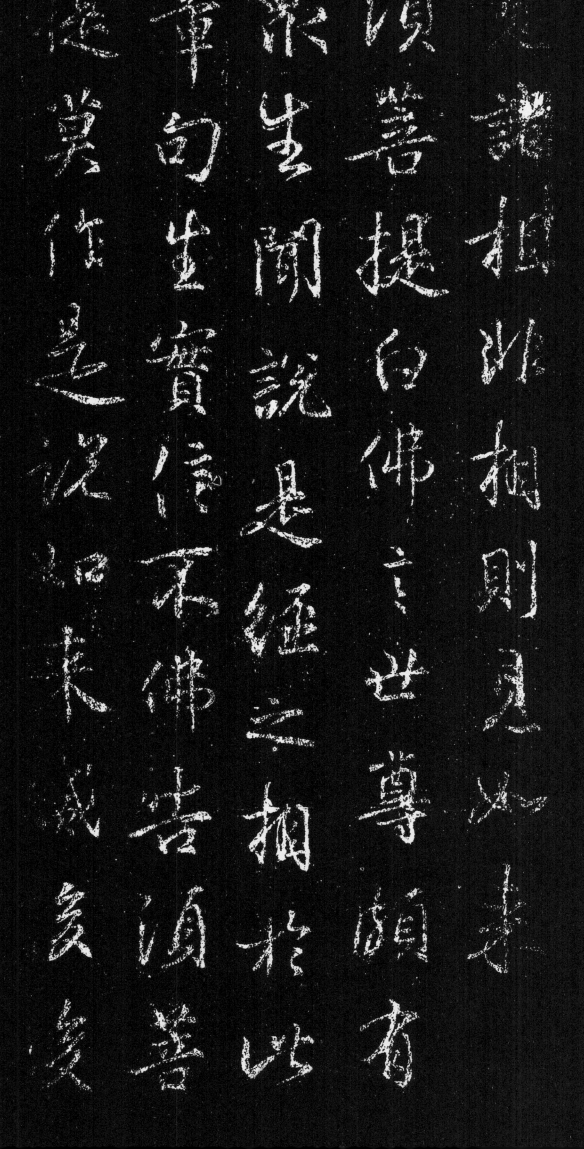

是诸相非相则见如来
须菩提白佛言世尊颇有
众生闻说是经之相于此
章句生实信不佛告须菩
提莫作是说如来灭后后

二二

于无量千万佛所修
行供养种诸善根者闻
是章句实生信心乃至
即如来以佛智悉知佛眼

悉见佛慧悉觉知是人生

如是无量福德取如是无

量福德何以故此菩萨无

复我相人相众生相寿者

相无法相亦非无法相无

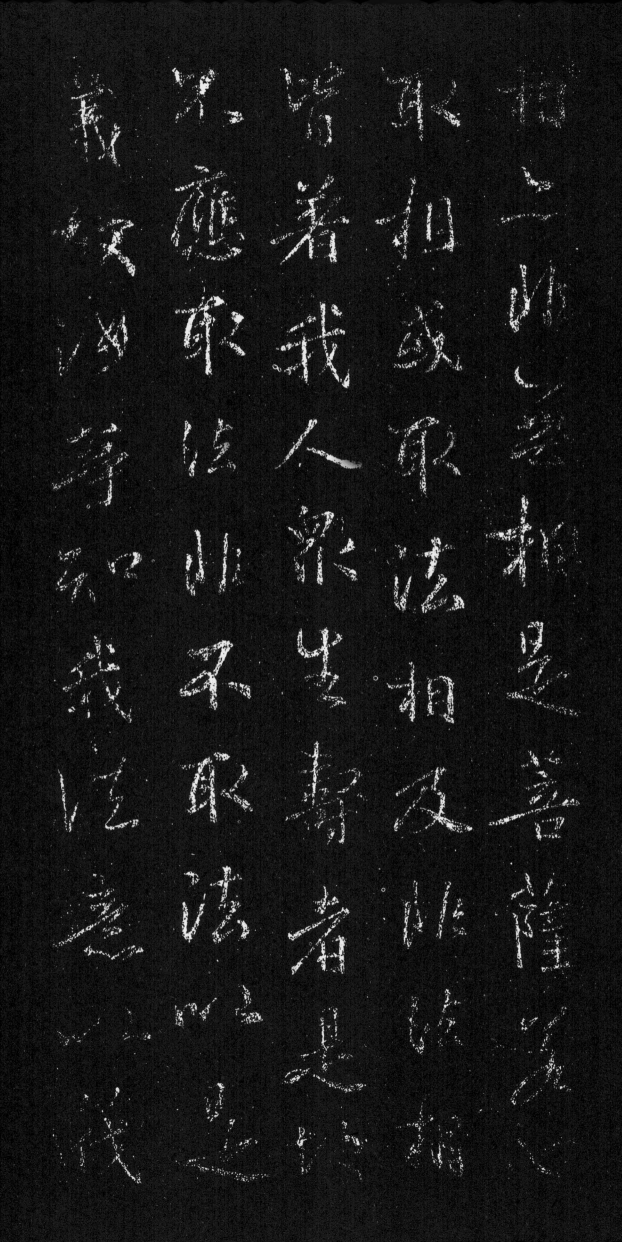

相亦非无相是菩萨若心
取相或取法相及非法相
皆着我人众生寿者是故
不应取法非不取法以是
义故汝等知我法意以筏

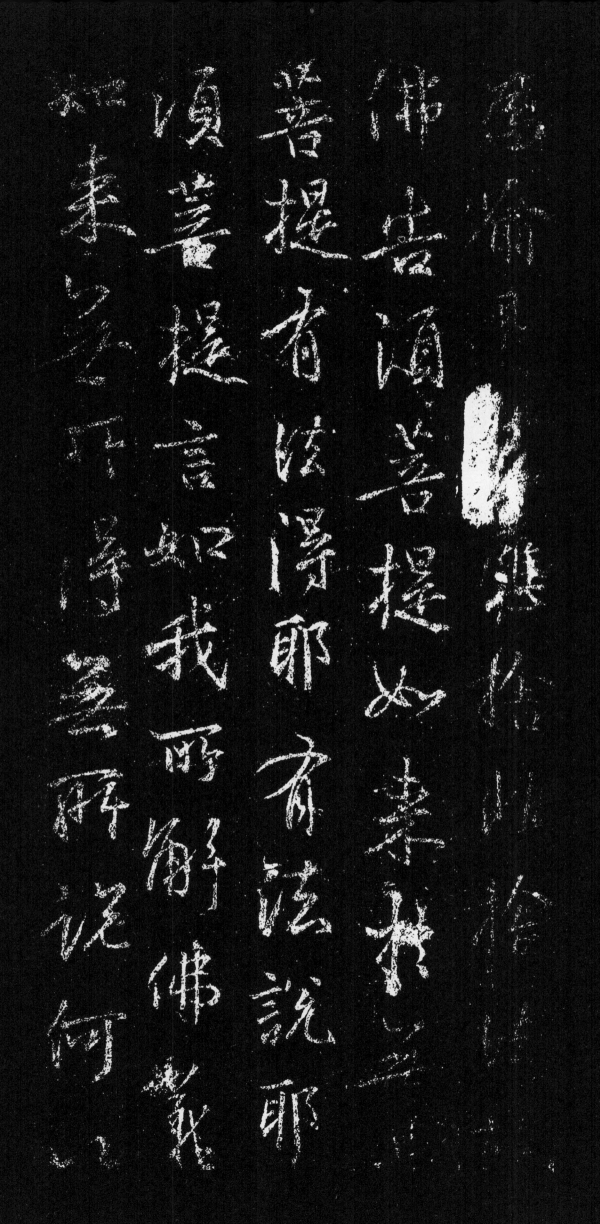

为喻是应舍非舍法故
佛告须菩提如来于无上
菩提有法得耶有法说耶
须菩提言如我所解佛义
如来无所得无所说何以

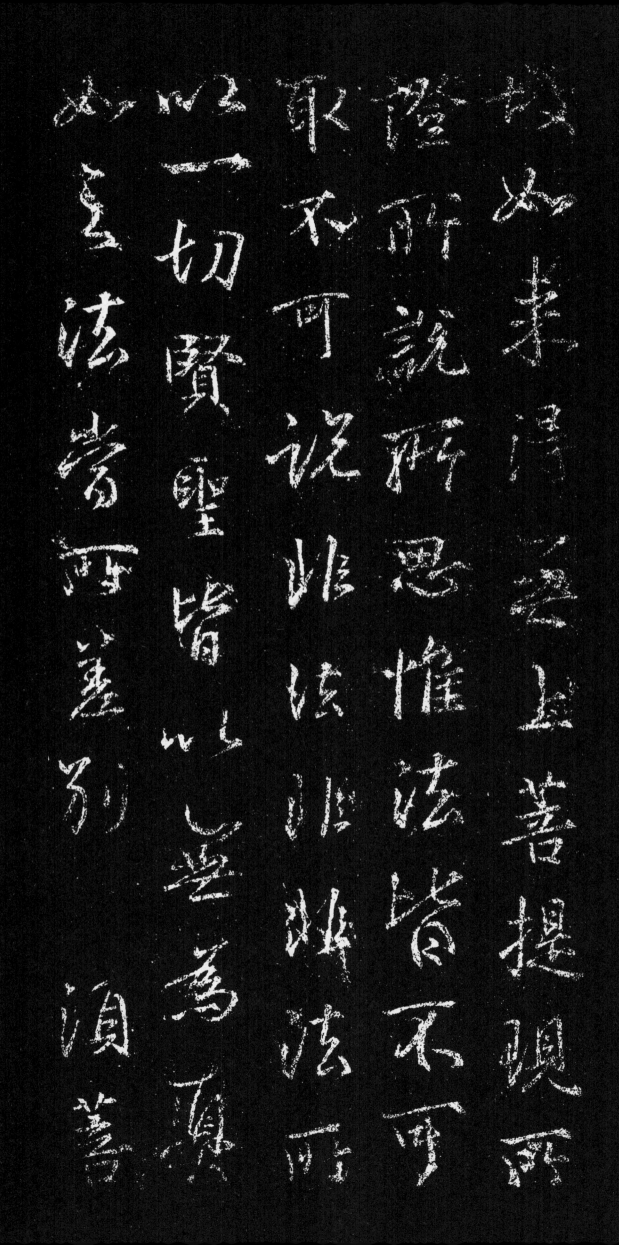

故如来得无上菩提现所
证所说所思惟法皆不可
取不可说非法非非法所
以一切贤圣皆以无为真
如之法尝所差别　须菩

二七

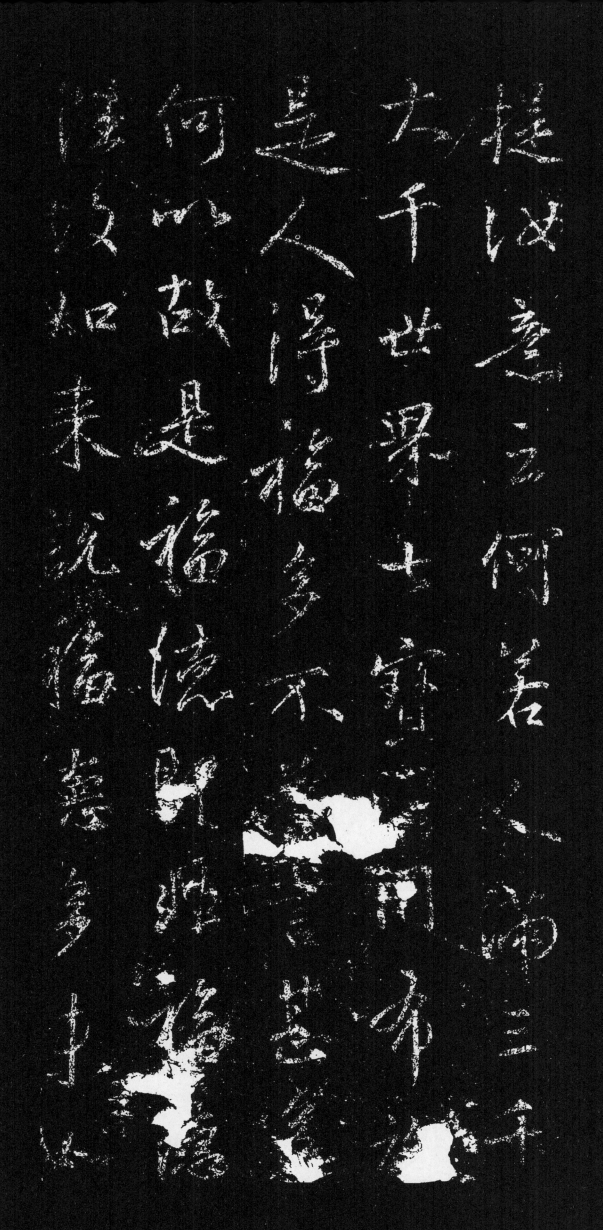

須菩提口恒河中所有沙

數有如是沙等恒河

河沙寧為多不甚言

但諸恒河尚多無數何況

其沙須菩提我今實言甚

汝若有人以七宝满尔所
河沙世界奉施如来虽得
福甚多未如于此经中乃
至四句偈等究竟通利为
人正说随所有处闻是法

汝若有人以七寶滿尔所
河沙世界奉施如來雖得
福甚多未如於此經中乃
至四句偈等究竟通利為
人正說隨所有處聞是法

门以此福德胜前福德当
知此处一切世间天人阿
修罗皆应供养如佛灵塔
何况尽能受持读诵当知
是人成就无上希有之法

如是经典所在之处则为
有佛若尊重似佛须
提白佛言世尊当何名此
经我等云何奉持佛告须
菩提此经名金刚般若波

罗蜜以是名字汝当奉持
何以故佛说般若波罗蜜
即非般若波罗蜜是名般
若波罗蜜　佛告须菩提
如来于法有所说不不也

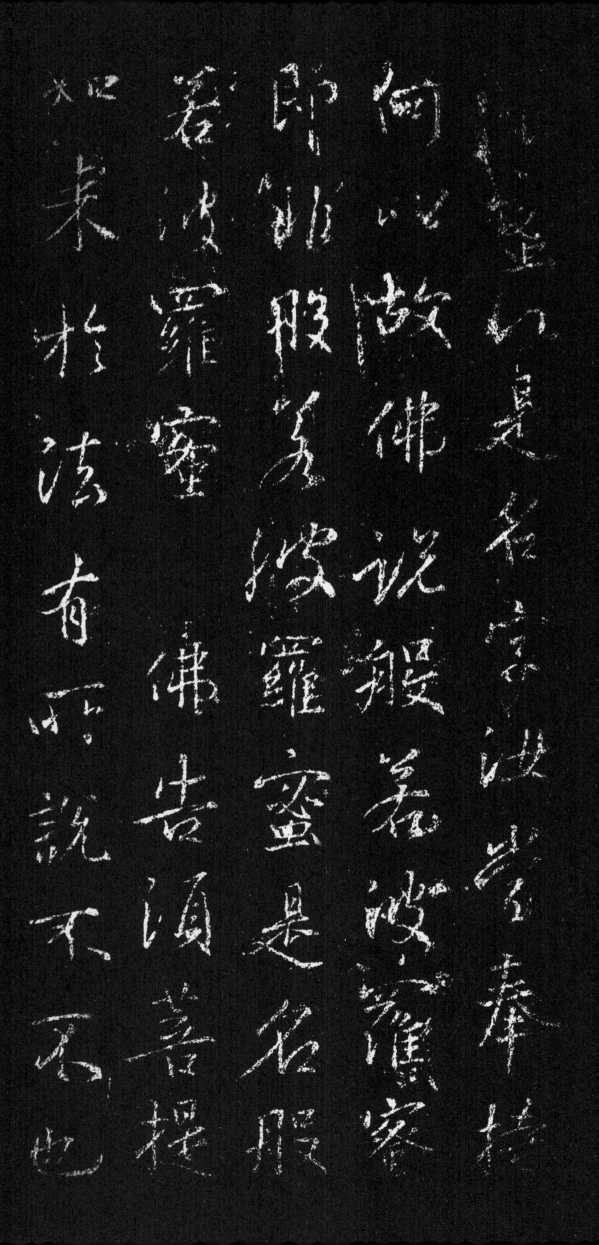

世尊如来于法无所说复告须菩提三千大千世界所有微尘是为多不答言甚多须菩提如来说微尘是名微尘如来说非微尘是名微尘如来说

世界非世界是名世界须
菩提汝意可以三十二相
观如来应正等觉不不也
世尊何以故如来说三十
二相即非是相是名为相

须菩提若有人以恒河沙
等身命布施未如通利此
法恭敬受持乃至四句偈
等为人宣说其福甚多
尔时须菩提闻法威力深

三六

解义趣涕泪悲泣而白佛
言希有世尊如来今者所
说此经为最上乘者所
义利我从昔来所得慧眼
未曾闻说如是之经世尊

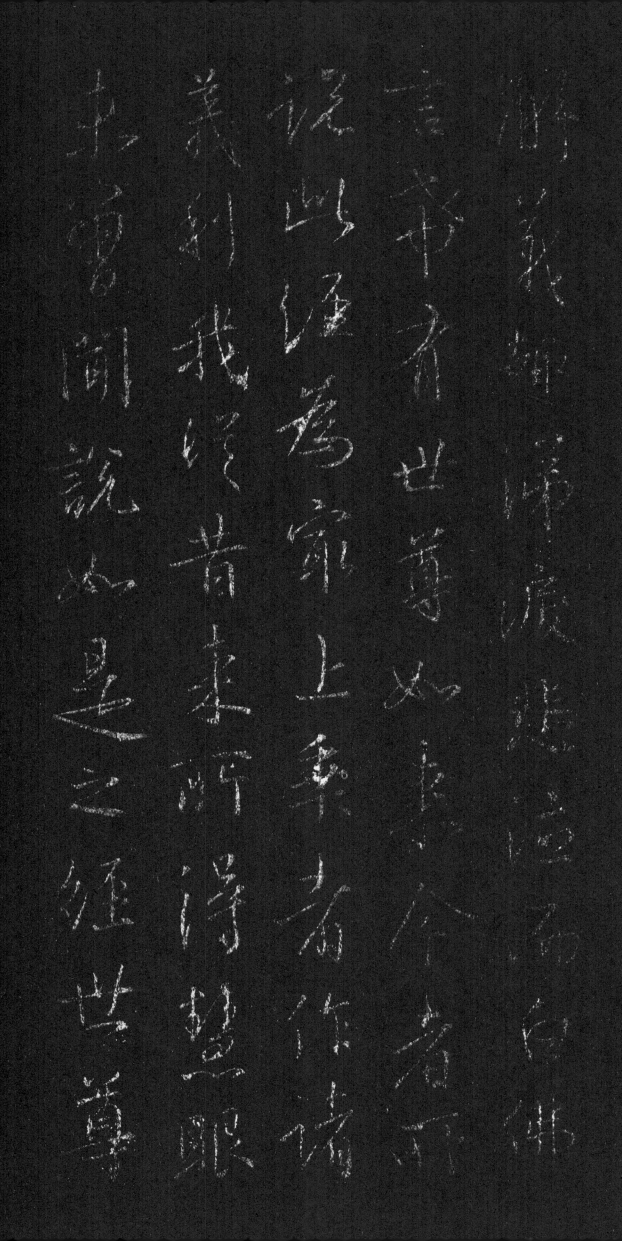

若须有人悟无上希有之
法则于此甚深经典能生
实相是实相者则是非相
是故如来说名实相世尊
我今闻经信解不足为难

若须有人悟无上希有之
法则于此甚深经典能生
实相是实相者则是非相
是故如来说名实相世尊
我今闻经信解不足为难

三八

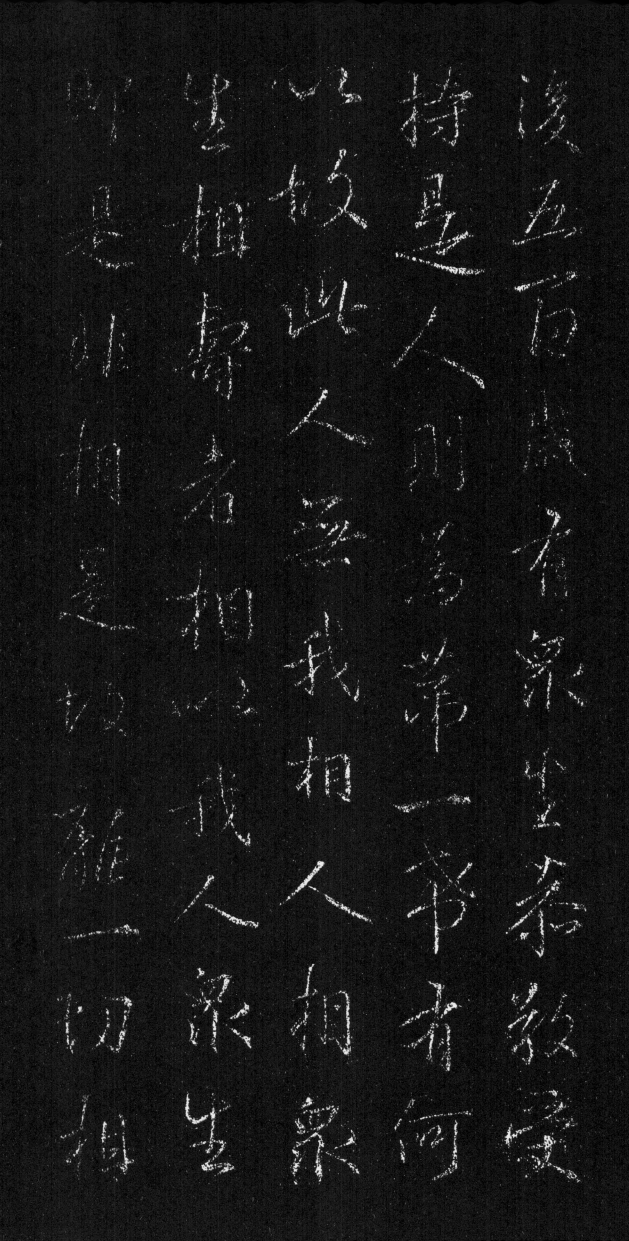

后五百岁有众生恭敬受
持是人则为第一希有何
以故此人无我相人相众
生相寿者相以我人众生
即是非相是故离一切相

如是如是。若有人闻是经典，不惊不怖不畏，当知是人甚为希有。何以故。此

则名诸佛。佛告须菩提。如是如是。若有人闻是经典。不惊不怖者。当知是人成就希有之法。何以故。此法如来所说是第一波罗

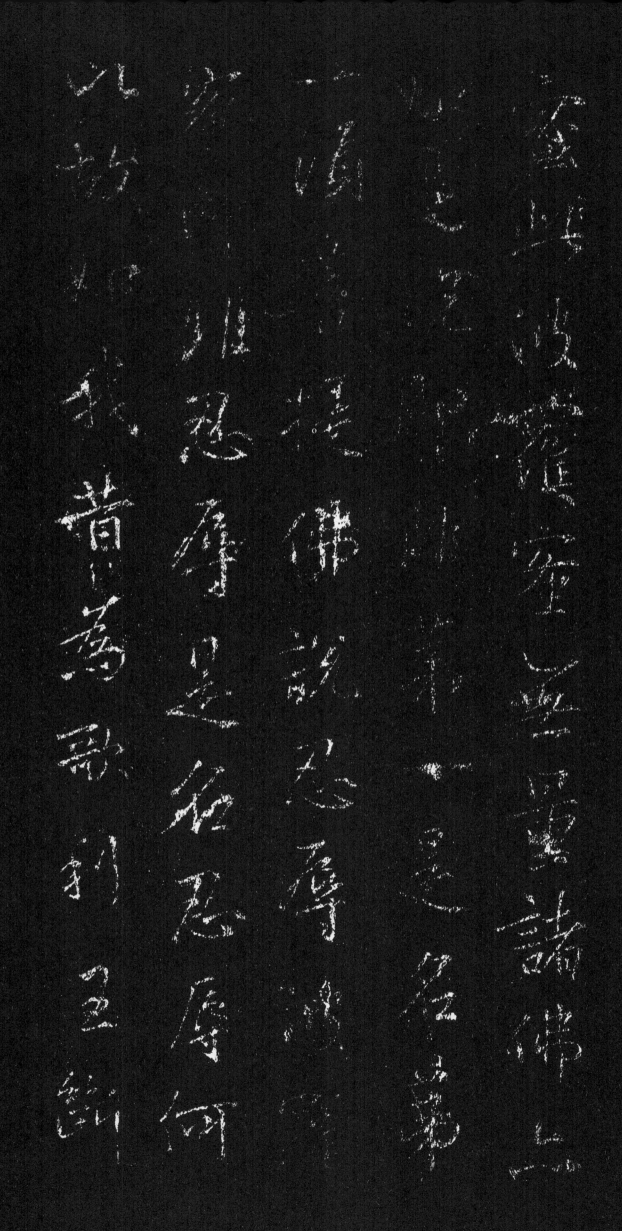

截支体我于尔时无我相
人相众生相寿者相无相
亦非无相何以故我于是
相应生瞋恨须菩提又念
过去于五百世作忍辱仙

截支体我于尔时无我相
人相众生相寿者相无
相亦无相何以故我于是
相应生瞋恨须菩提又念
过去于五百世作忍辱仙

我于尔时无如是等相是故菩萨应离一切相发无上菩提心不住于色生心不住非色生心不住声香味触法生心不住非声

人我于尔时无如是等相
是故菩萨应离一切相发
无上菩提心不住于色生
心不住非色生心不住声
香味触法生心不住非声

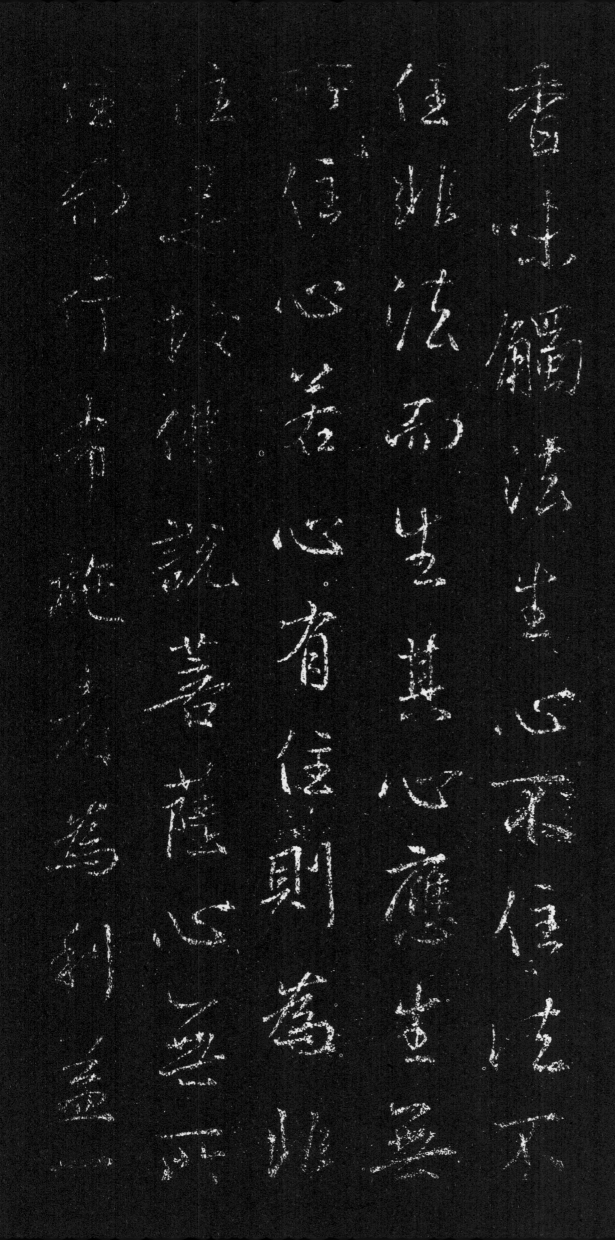

切众生故如来说一切诸
相即是非相又说一切众
生则非众生者以诸佛如
来离诸相故须菩提如来
所说真如实语此语不诳

四五

不妄如来所得浮觉澄之法
此法雖实虚须菩提若
菩薩心信柱法而行布施
如人入闇則無所见若不
住於法而行施以人有

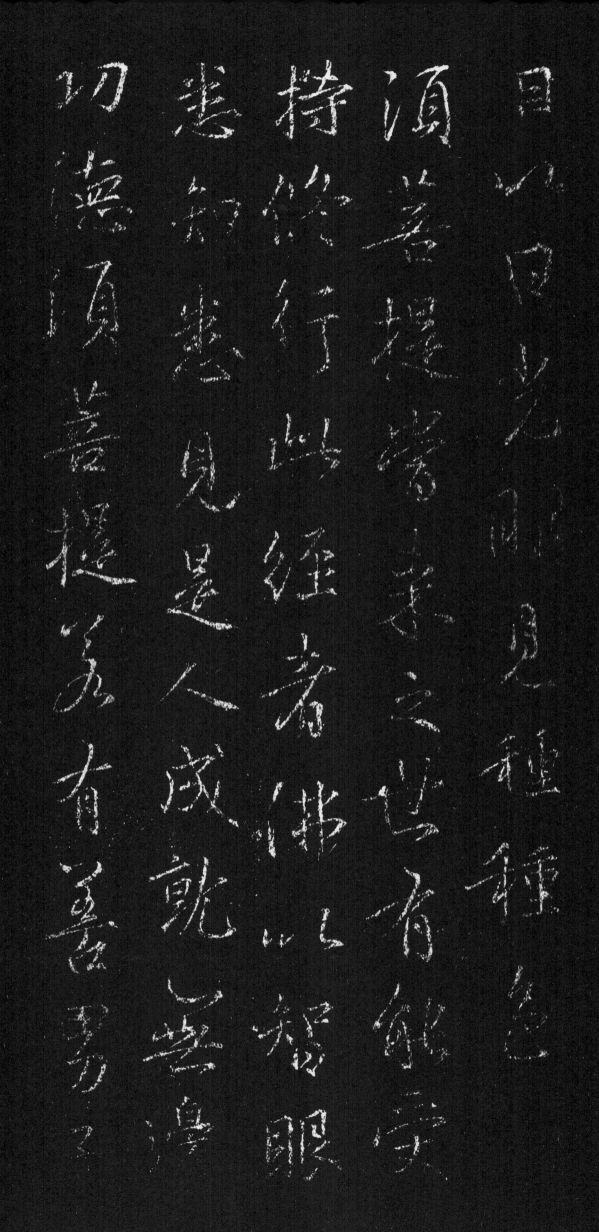

目以日光明见种种色
须菩提当来之世有能受
持修行此经者佛以智眼
悉知悉见是人成就无边
功德须菩提若有善男子

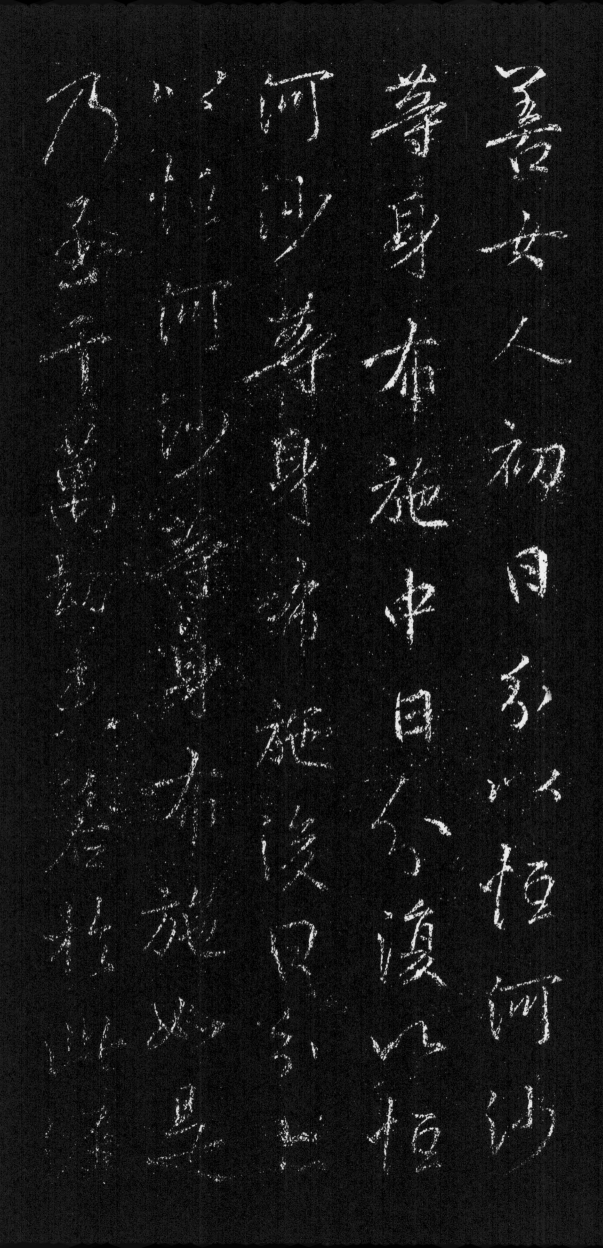

善女人初日分以恒河沙
等身布施中日分復以恒
河沙等身布施後日分
以恒河沙等身布施如是
乃至千萬劫未若于此涯

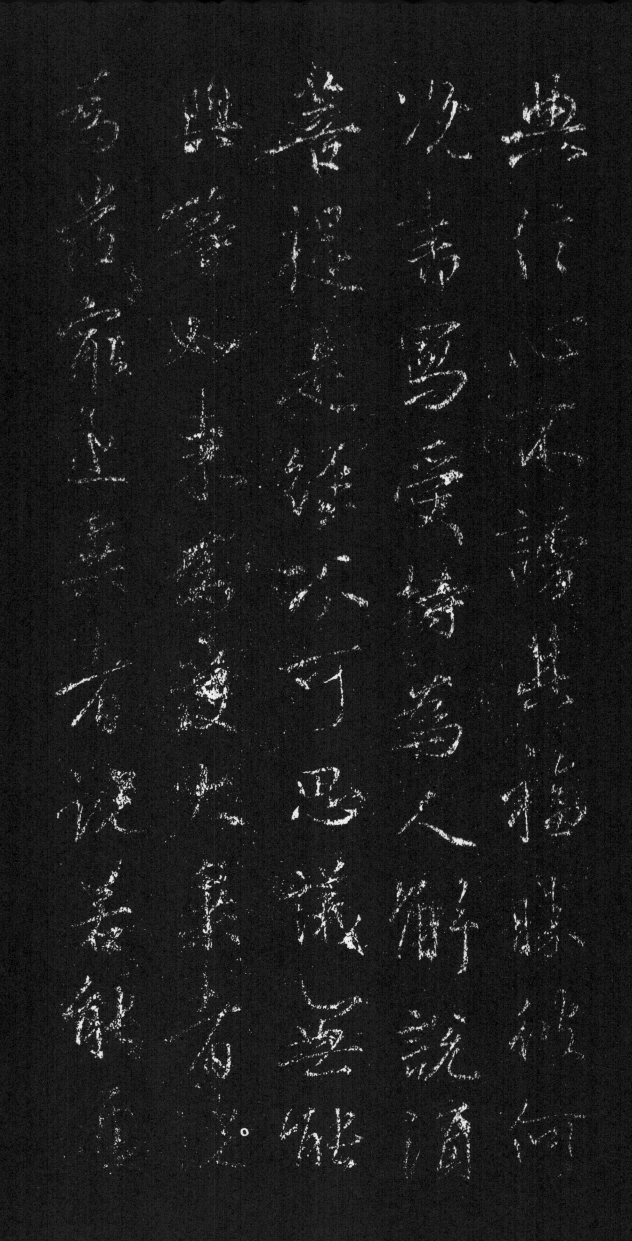

典信心不谤其福胜彼何
况书写受持为人解说须
菩提是经不可思议无能
与等如来为发大乘者说
为发最上乘者说若能通

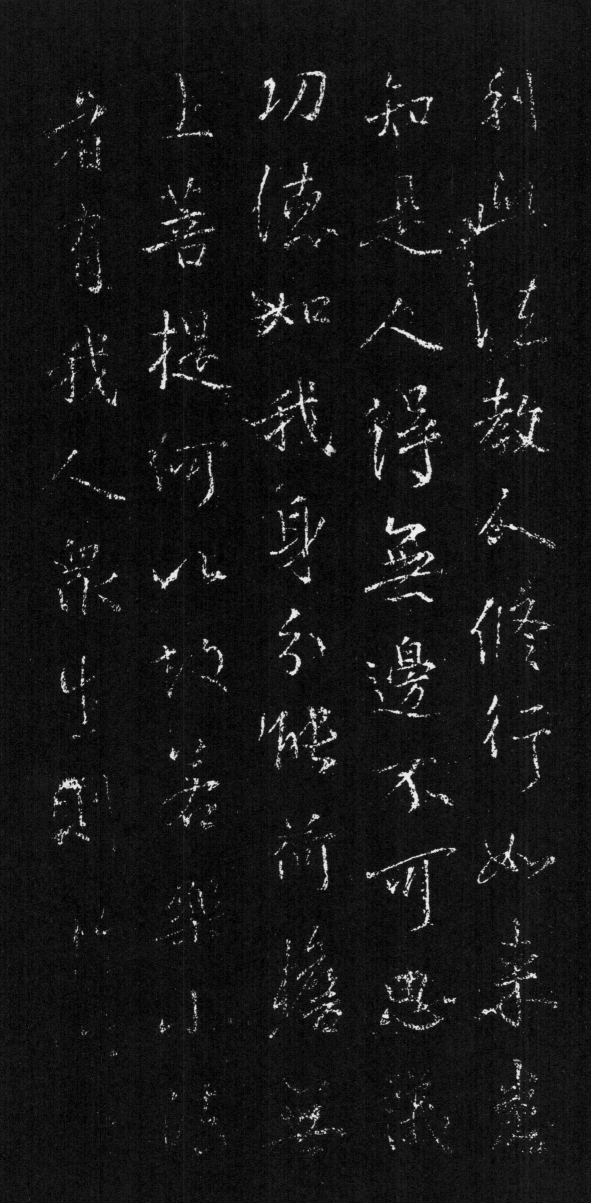

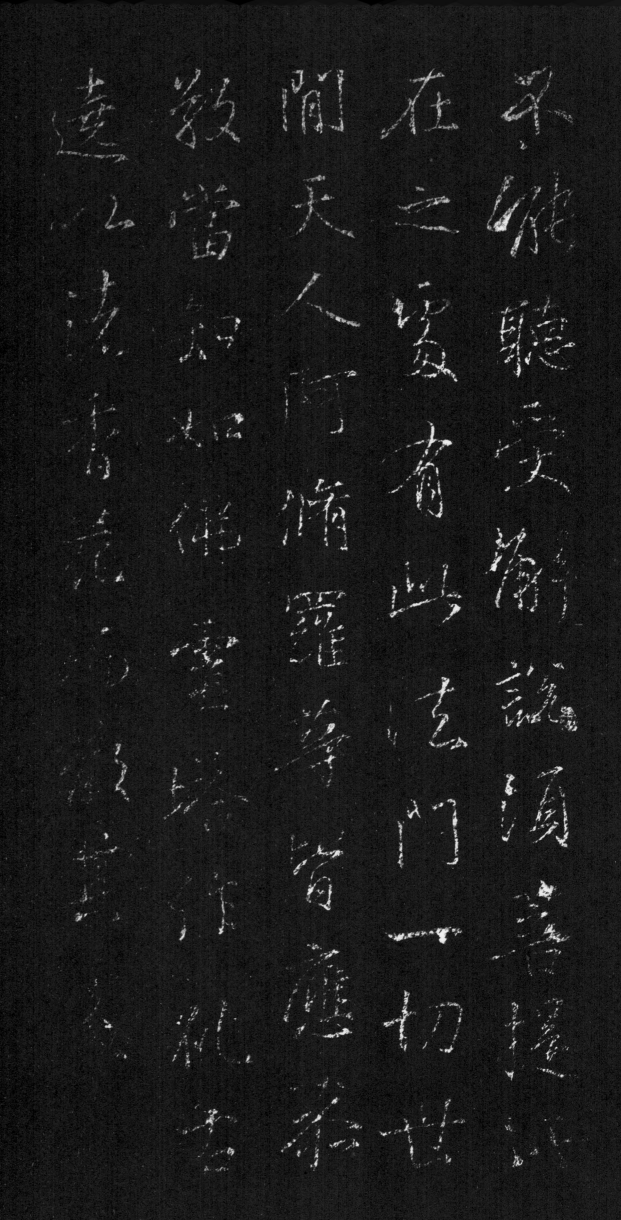

不能听受解说须菩提所
在之处有此法门一切世
间天人阿修罗等皆应恭
敬当知如佛灵塔作礼右
绕以诸香花而散其处

須菩提若人持讀聞此
經之時或遭輕賤當知是
人先世所造罪業應墮惡
道者以今遭輕賤故能消
先業速至菩提須菩提我

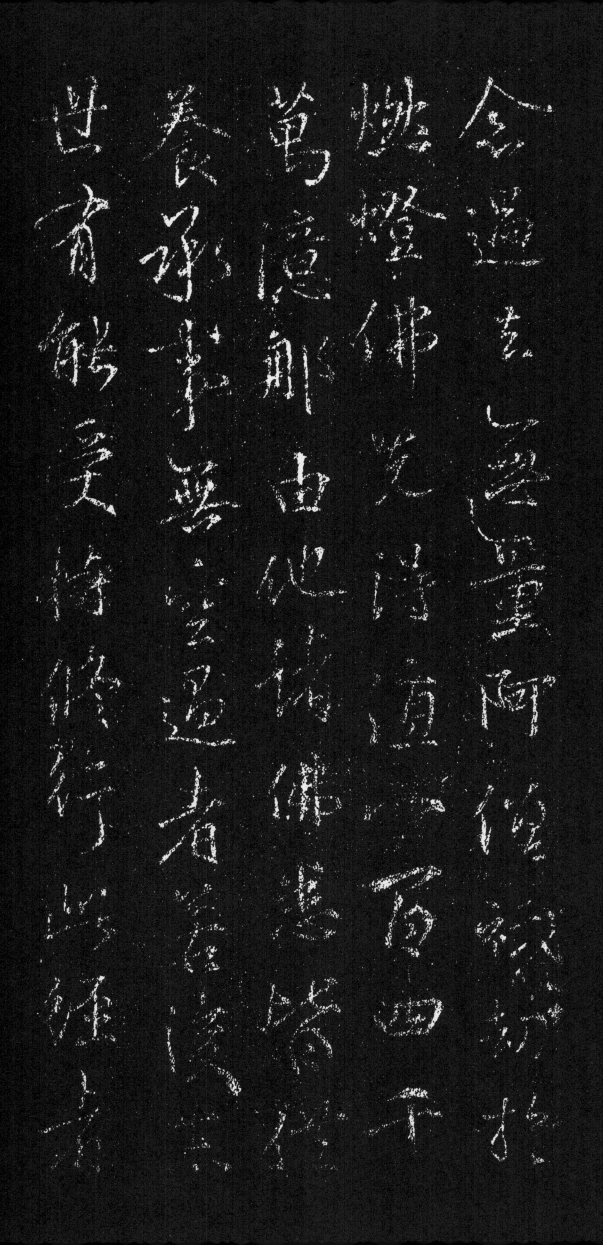

念过去无量阿僧只劫于
燃灯佛先得值以百四千
万亿那由他诸佛悉皆供
养承事无空过者若后末
世有能受持修行此经者

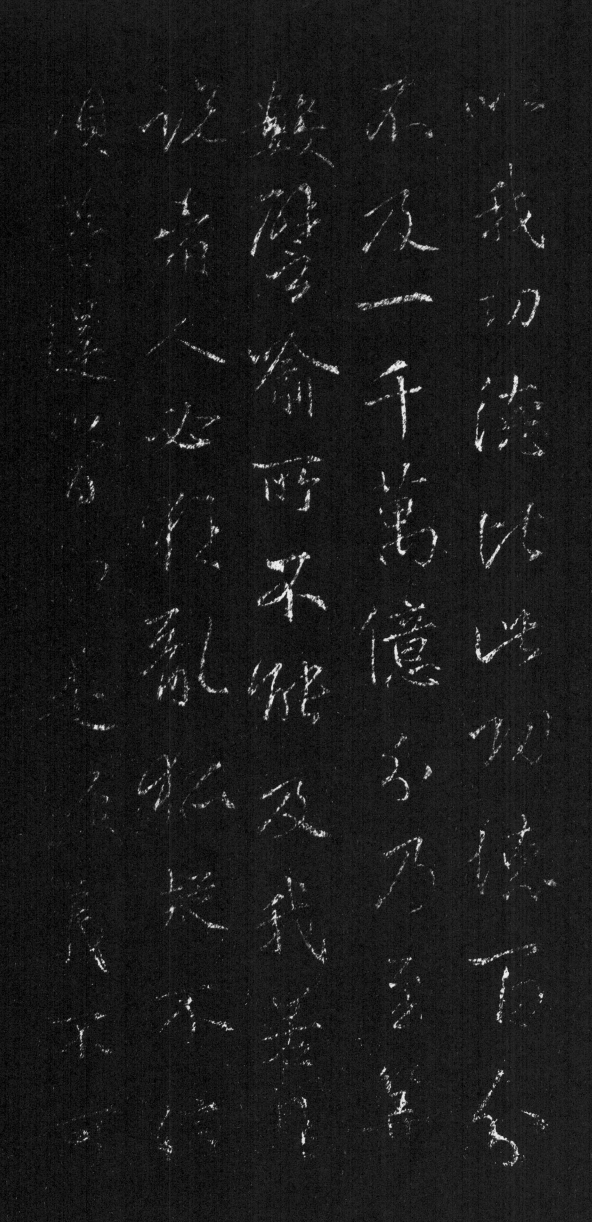

以我功德比此功德百分
不及一千万亿分乃至算
数譬喻所不能及我若具
说者人必狂乱狐疑不信
须菩提当知是经义不
可

思議若人修行果报亦不

可思议尔

可思议尔　时须菩提白

佛言世尊若有发菩萨乘

者应云何修行云

何降伏其心佛告须菩提

思议若人修行果报亦不
可思议尔　时须菩提白
佛言世尊若有发菩萨乘
者应云何修行云
何降伏其心佛告须菩提

诸发菩萨乘者应愿度彼
一切众生悉入无余涅槃
如是度已而无一众生实
有得度想当生如是心何
以故若菩萨心有度众生

诸发菩萨乘者若应愿度

一切众生悉

如是度已而无一众生实

省得度想当生如是心何

以故若菩萨心有度若

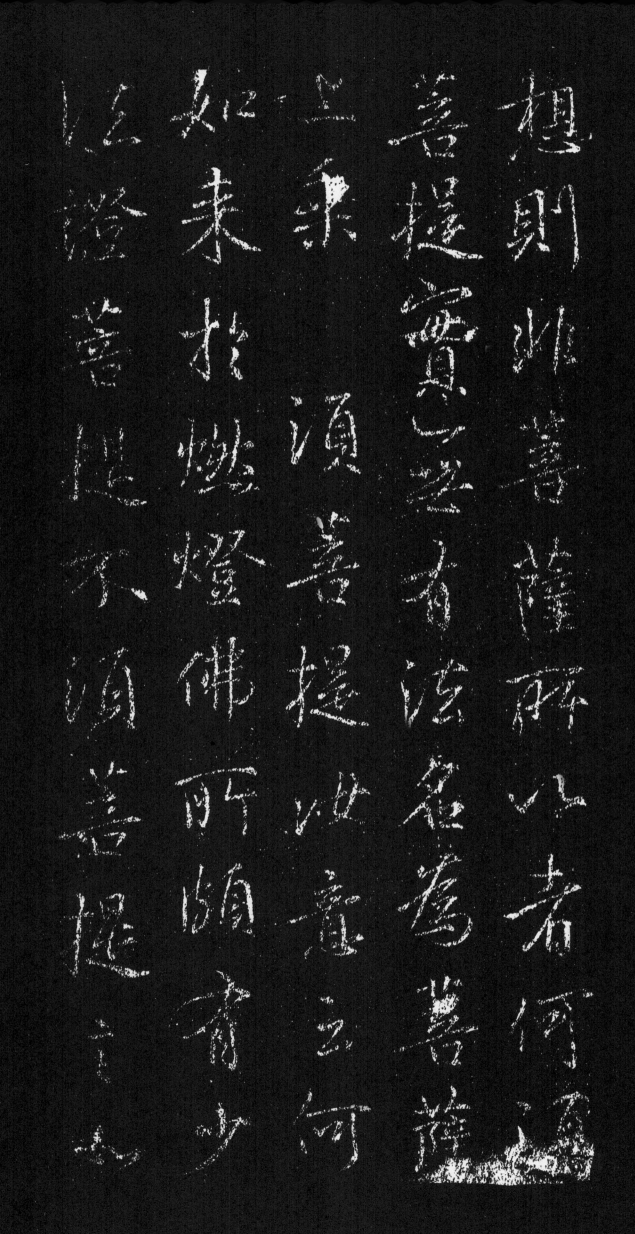

想则非菩萨所以者何须
菩提实无有法名为菩萨
上乘　须菩提汝意云何
如来于燃灯佛所颇有少
法证菩提不须菩提言如

是言汝于来世当得作佛
以无所得然受我记号释
迦牟尼何以故如来者即
是无生法性真如之义佛
得菩提实无有法佛所得

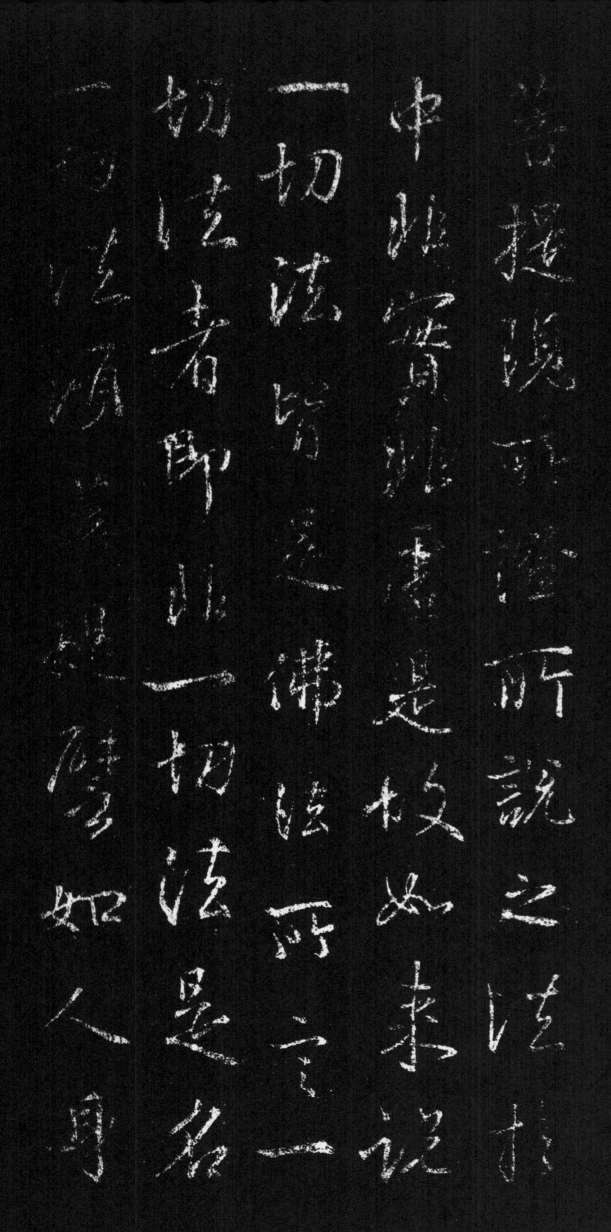

菩提现所证所说之法于
中非实非虚是故如来说
一切法皆是佛法所言一
切法者即非一切法是名
一切法须菩提譬如人身

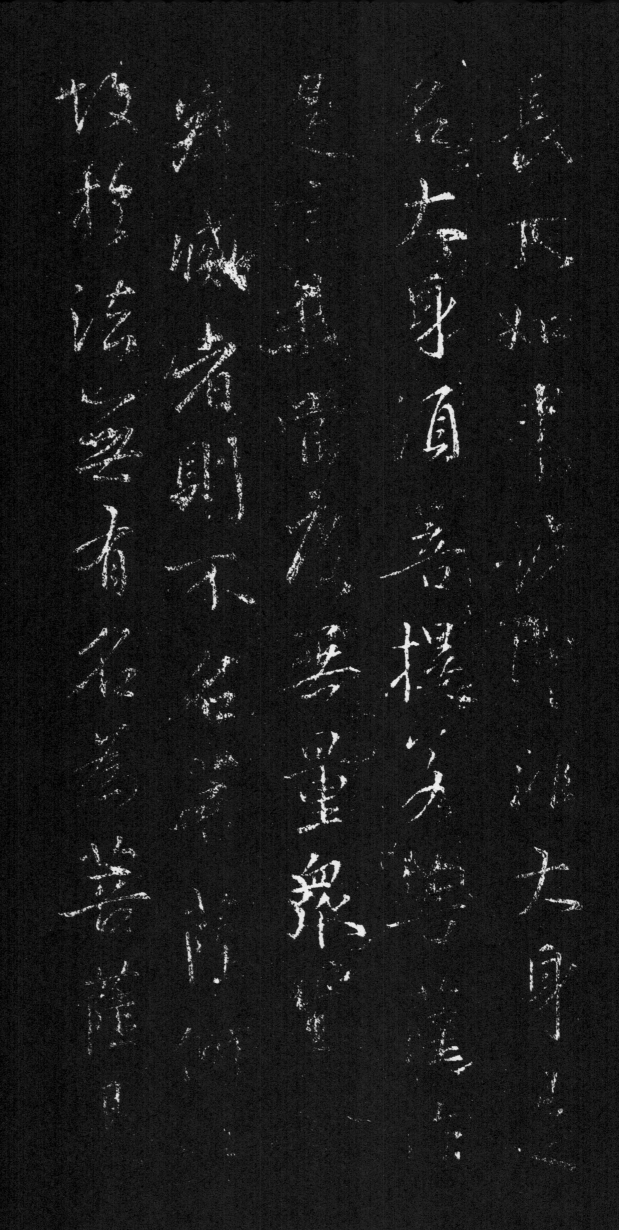

长〔大〕如来说即非大身是
名大身须菩提若菩萨作
是言我当度无量众生令
寂灭者则不名菩萨何以
故于法无有名为菩萨是

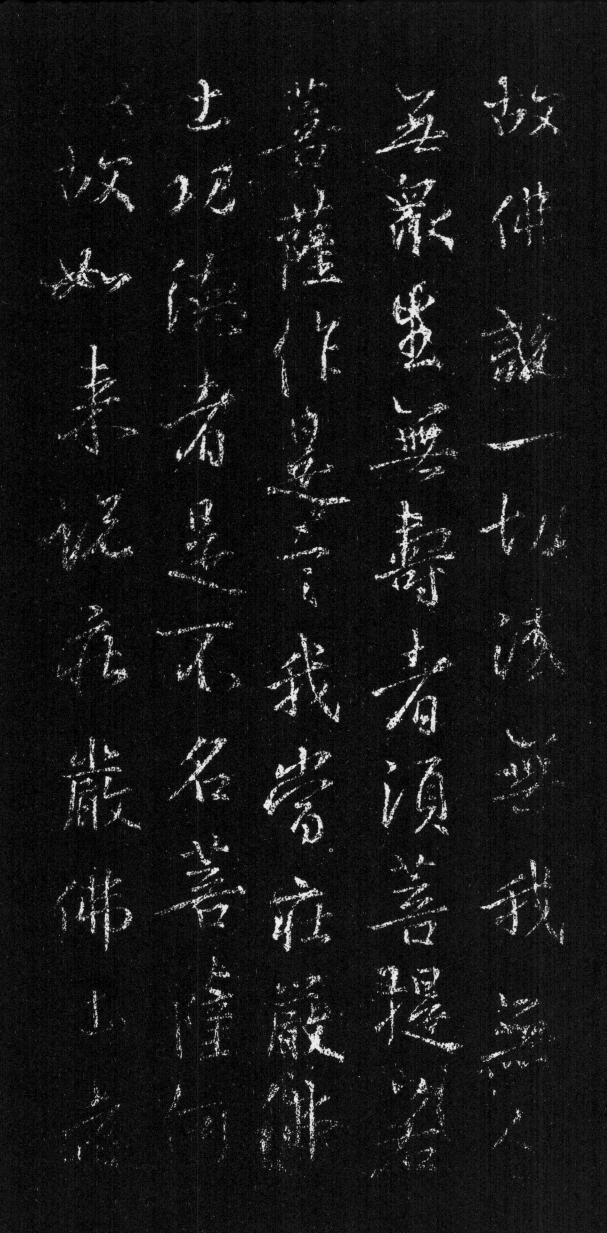

即非庄严名在庄严须
提若菩萨通达诸法无
者如来说名真是菩萨
须菩提沙处云何如
菩提沙处云何如来
眼不如是世尊如来

肉眼须菩提如来现天眼
不如是有天眼须菩提如
来现慧眼不如是有慧眼
须菩提如来现法眼不如
是有法眼须菩提如来现

肉眼須菩提如来現天眼
如是有天眼須菩提如
来現慧眼不如是有慧眼
須菩提如来現法眼不如
是有法眼須菩提如来現

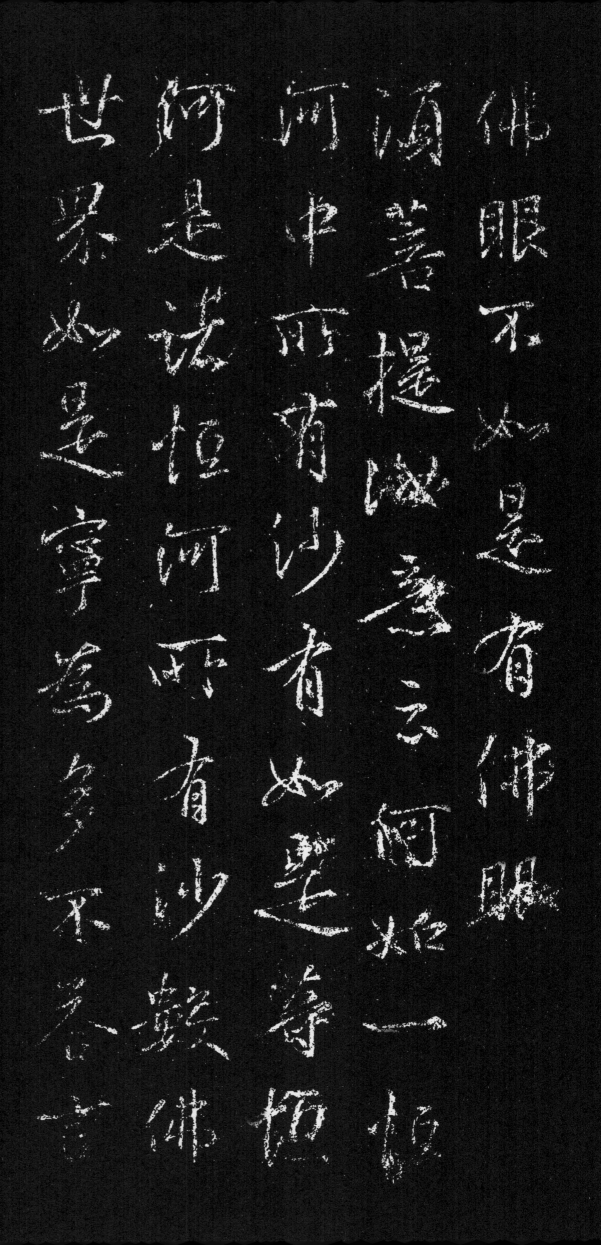

佛眼不如是有佛眼
须菩提汝意云何如一恒
河中所有沙有如是等恒
河是诸恒河所有沙数佛
世界如是宁为多不答言

甚多复告须菩提彼世界
中所有众生若千种心如
来悉知何以故如来说诸
心皆为非心是名为心所
以者何须菩提过去心不

可得現在心不可得未來
心不可得須菩提汝意云
何若有人以滿三千大千
世界七寶奉施如來是人
得福多不如是世尊此人

可得現在心不可得未來心不可得須菩提汝意云何若有人以滿三千大千世界七寶奉施如來是人得福多不如是世尊此人

得福甚多以福为有者则

如来不说得福多以福为

无是故如来说得福多

须菩提改意云何可以色

身圆满具足诸相观如来

不不也世尊不可以色身
诸相观於如来何以故如
未所说色相具足者即非
具足是名具足　须菩提
汝谓如来有所说法耶莫

不不也世尊不可以色身
诸相观于如来何以故如
来所说色相具足即非
具足是名具足　须菩提
汝谓如来有所说法耶莫

作是念若言如来有所说
法者即为谤佛何以故须
菩提说法者无法可得是
名说法须菩提白佛言世
尊佛得无上菩提于法为

作是念善言知来者所说
法者即为谤佛何以故须
菩提说法者无法可得善
名说法须菩提白佛言世
尊佛得无上菩提於法

提我得无上菩提乃至无有少法可得须菩提乃至无微尘法如来无所舍无所得故说此法平等无有高下

无所得耶如是如是须菩
提我得无上菩提实无少
法可得须菩提乃至无微
尘法如来无所舍无所得
故说此法平等无有高下

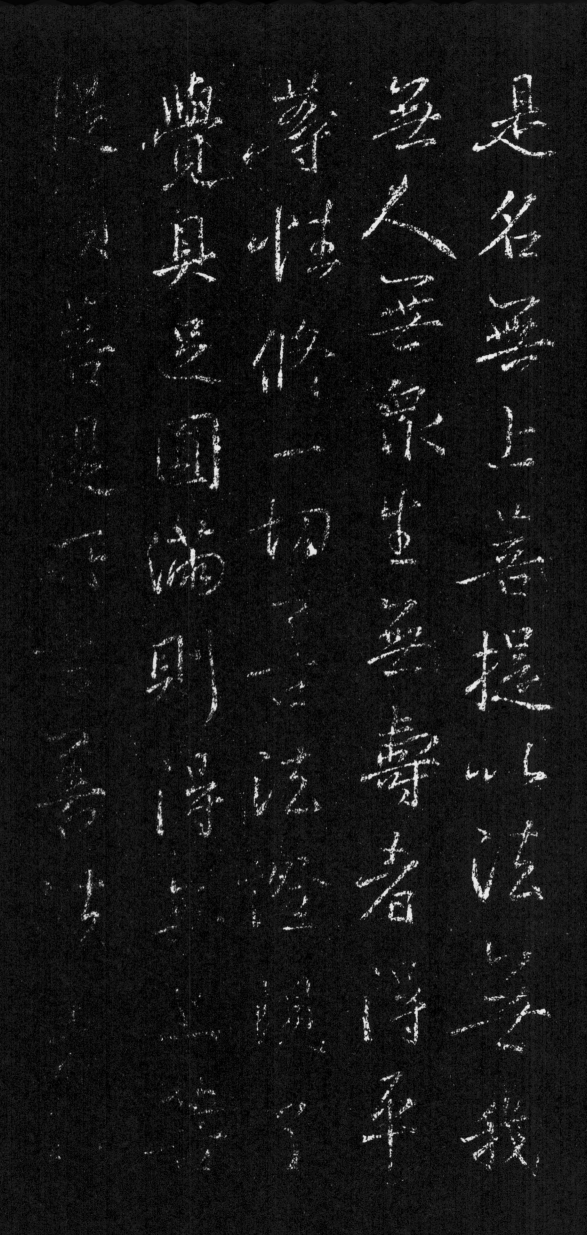

是名无上菩提以法无我
无人无众生无寿者得平
等性修一切善法证现了
觉具足圆满则得无上菩
提须菩提所言善法者如

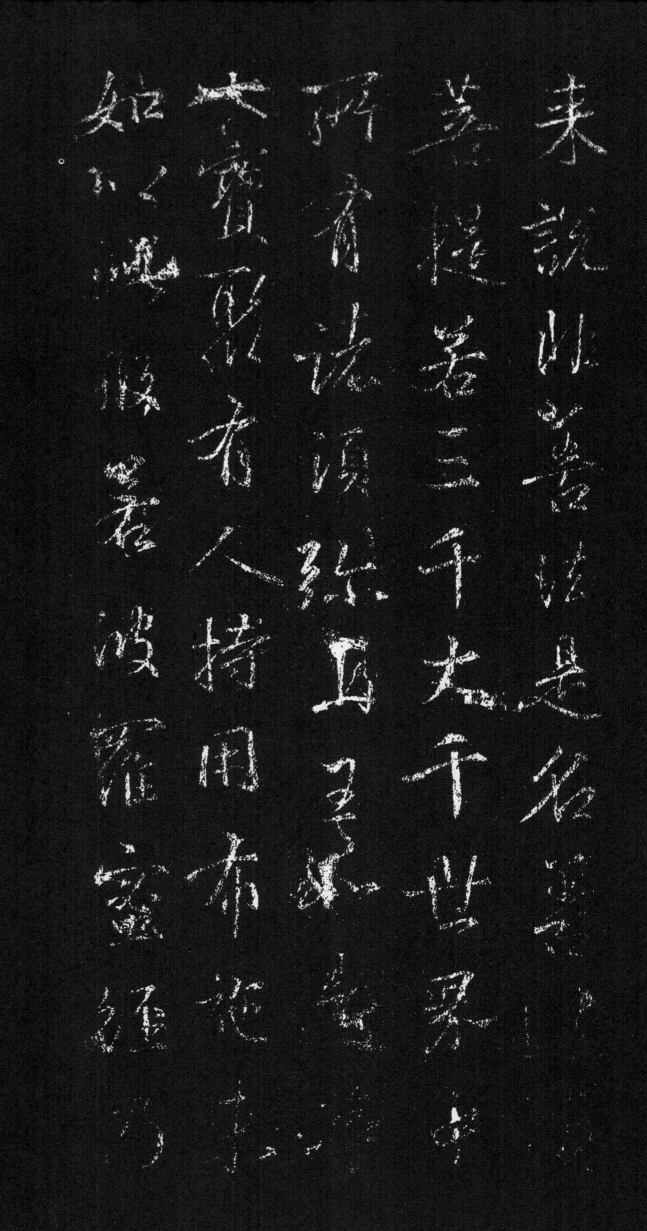

来 说 此 菩 法 是 名 善
菩 提 菩 三 千 大 千 世 界
所 有 诸 法 须 弥 山 王 如 是
大 宝 鉴 有 人 持 用 布 施 如
如 以 此 般 若 波 罗 蜜 经 乃

来说非善法是名善法须
菩提若三千大千世界中
所有诸须弥上玉如是时
大宝鉴有人持用布施来
如以此般若波罗蜜经乃

至四句偈等受持为他人
说于前福德百分不及一
百千万亿分乃至算数譬
喻所不能及　须菩提汝
意云何汝谓如来度众生

至四句偈等受持为他
说於前福德百分不
百千万亿分乃至等数
喻所不能及所
何汝谓如来度

耶莫作是念何以故实无
众生如来所度若有众生
是如来度者如来则有我
人众生寿者须菩提如来
说有我者则非有我而凡

右人妄为有我凡夫者
则非凡夫 须菩提汝意
云何可以诸相具足观如
来不不也世尊不应以诸
相具足观如来佛言善哉

如汝所说若以诸相具足
观如来者转轮圣王则是
如来是故应诸相相非相
观于如来尔时世尊而说
偈言

偈言

若以色見我以音聲求我

是人行邪道不能見如來

彼如來妙體即法身諸佛

法體不可見彼識故難知

須菩提汝莫作是念言如

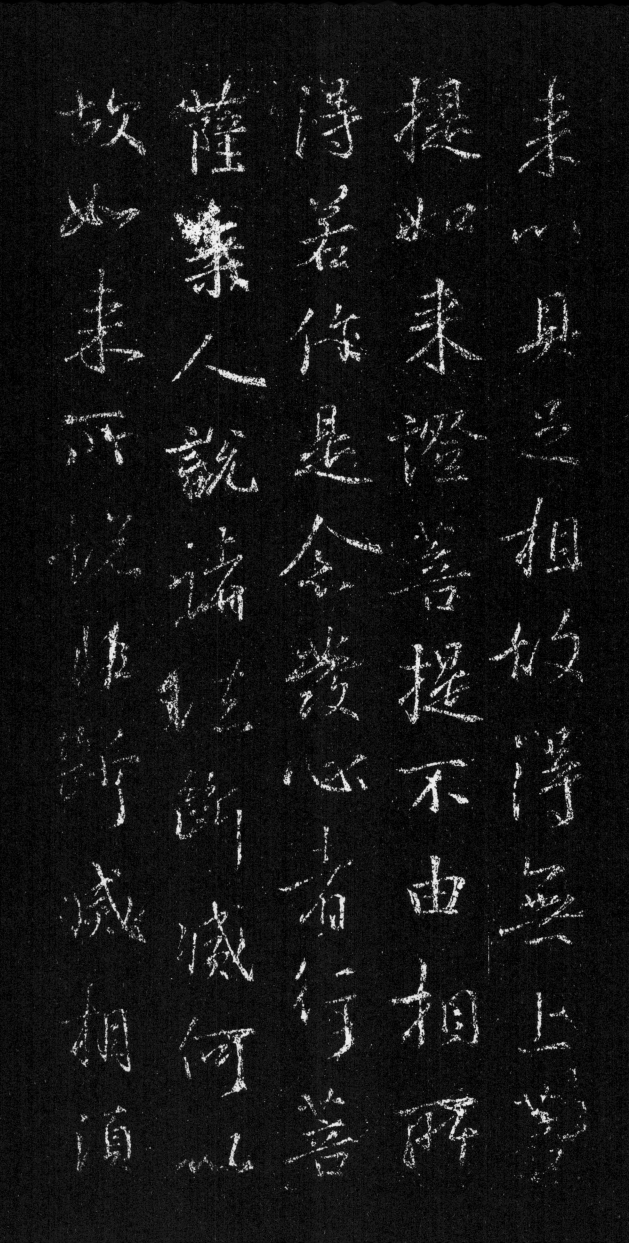

来以具足相故得无上菩
提如来证菩提不由相所
得若作是念发心者行菩
萨乘人说诸法断灭何以
故如来所说非断灭相须

菩提若菩萨以满恒河沙
等世界七宝布施未如知
一切法无我无生得无生
法忍此功德胜前功德以
菩萨不取福德故须菩提

菩提若菩萨以满恒河沙

等世界七宝布施未如知

一切法无我无生得无生

法忍此功德胜前功德以

菩萨不取福德故须菩提

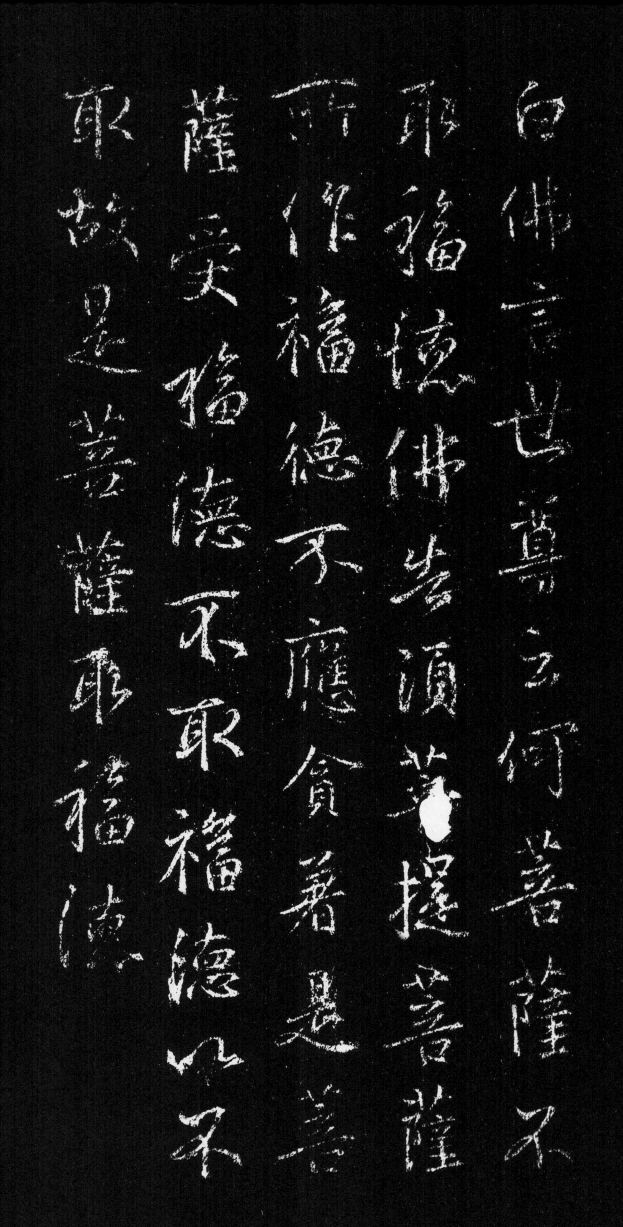

白佛言世尊云何菩薩不
取福德佛告須菩提菩薩
所作福德不應貪着是著
薩受福德不取福德以不
取故是菩薩取福德

须菩提若有人言如来若
来若去若坐若卧是人
解说义何以故如
实义无所
故名如来

须菩提若人以三千大千
世界碎为微尘是尘宁为
多不甚多世尊何以故若
微尘众实有者佛则不说
是微尘众佛所说微尘则

須菩提若人以三千大
世界碎為微塵是塵
多不甚多世尊何以
微塵眾實有者佛則不說
是微塵眾佛所說微塵則

非微尘是名微尘如来说
三千大千世界则非世界
是名世界何以故若执世
界为实有者则是一合相
如来说一合相则非一合

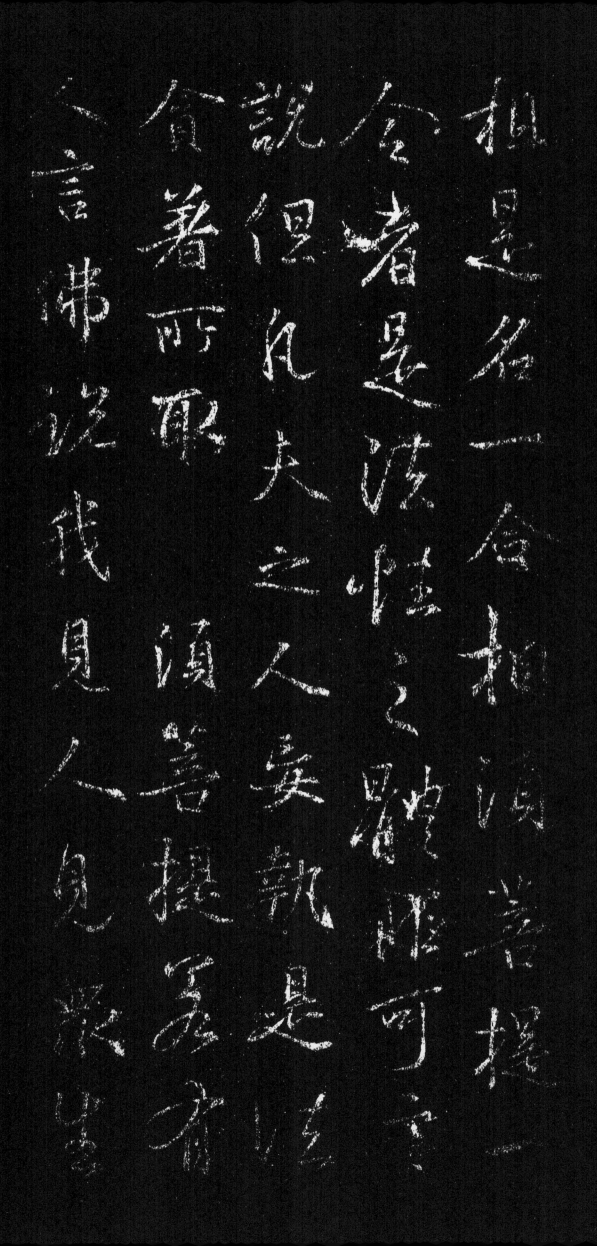

相是名一合相须菩提
合者是法性之体非可言
说但凡夫之人安执是法
贪者所取 须菩提若有
人言佛说我见人见众生

八五

见寿者见此言为正耶为
非耶须菩提言是人不解
如来所说义何以故如来
有见可说者即非有见是
名为见须菩提行菩萨乘

见寿者见此言为正耶为
非耶须菩提言是人不解
如来所说义何以故如来
有见可说者即非有见是
名为见须菩提行菩萨乘

八六

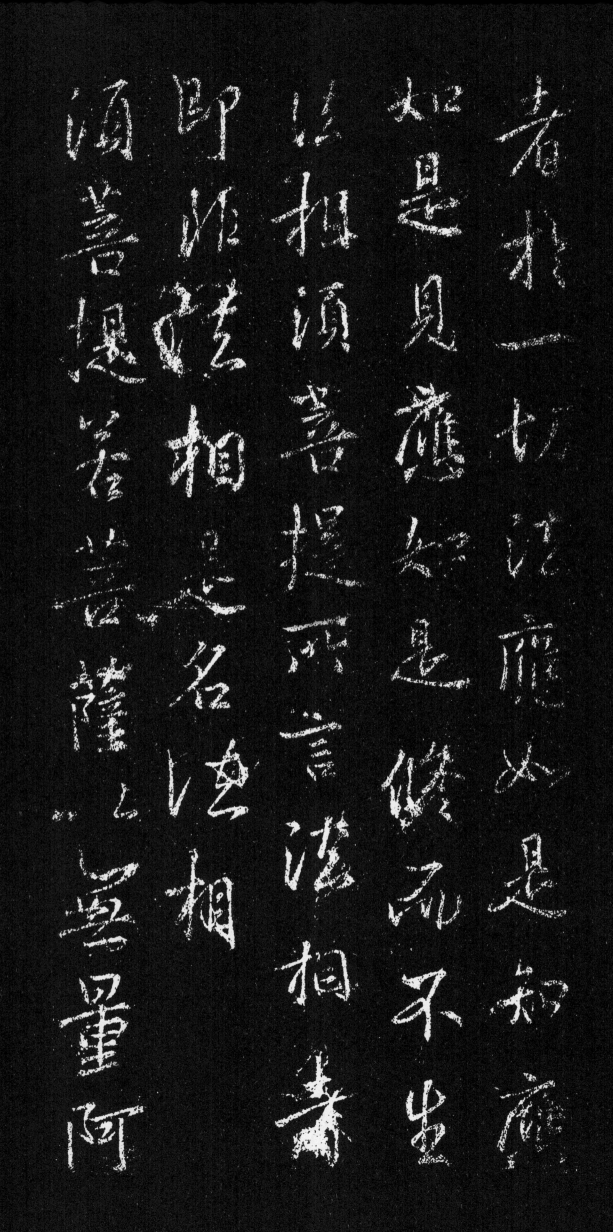

者于一切法应如是知应
如是见应知是修而不生
法相须菩提所言法相寺
即非法相是名法相
须菩提若菩萨以无量阿

僧只世界七宝奉施如来
未若持读此经为人演说
乃至四句偈等其福胜彼
云何为人演说有说若无
是名正说不取于相如如

僧祇世界七宝奉施如
来若持读此经为人演说
乃至四句偈等其福胜
彼云何为人演说有说若
无是名正说不取于相如如

不動何以故
一切有為法如夢幻泡影
如露亦如電應作如是觀
佛說是經已長老須菩提
及諸比丘比丘尼優婆塞

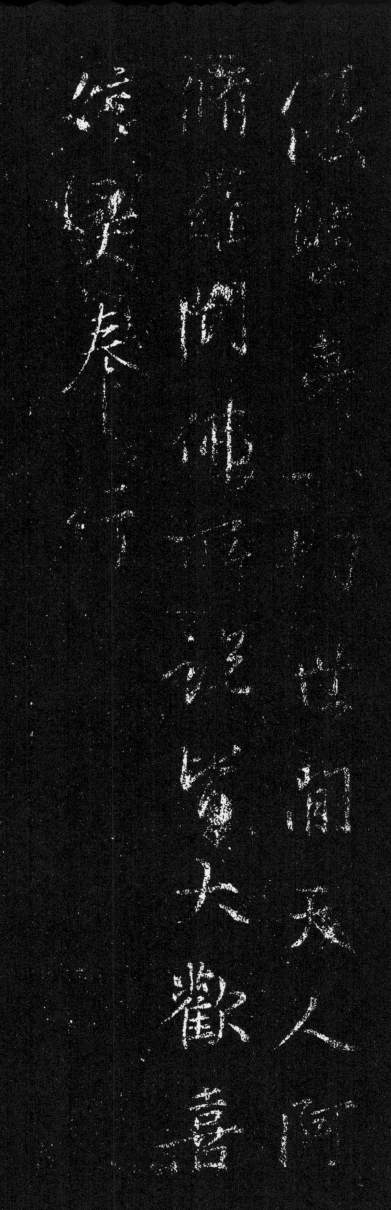

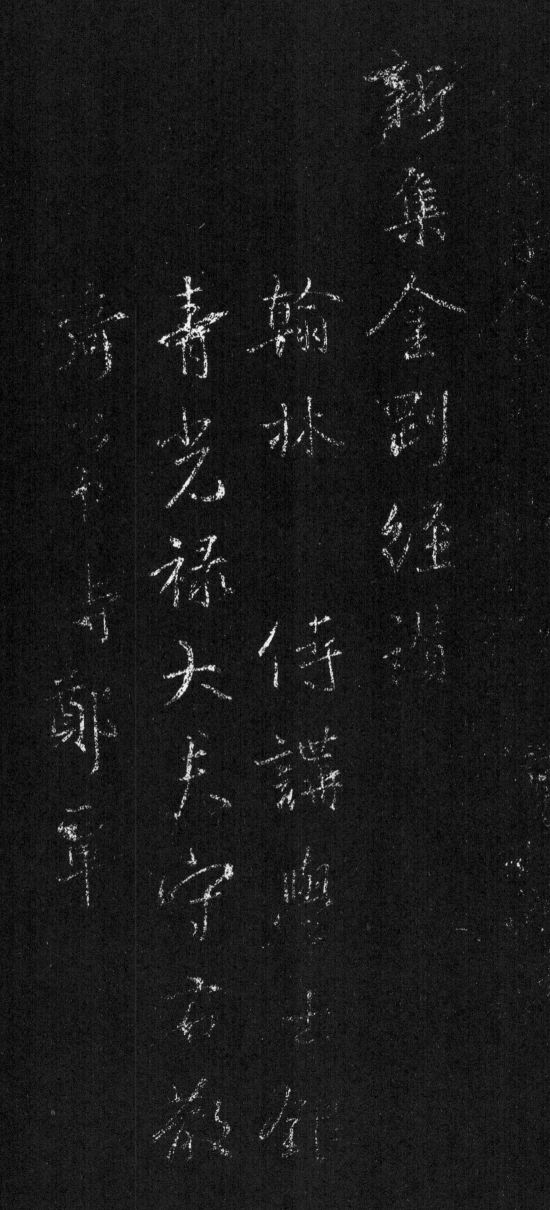

新集金刚经赞

翰林　侍讲学士银

青光禄大夫守右散

骑常侍郑覃

旷哉□说悟彼心知理超言象迥出希夷挹之莫测迎之莫随乘兹般若乃达精微涅槃真性妙极无为研穷至矣□绝思议

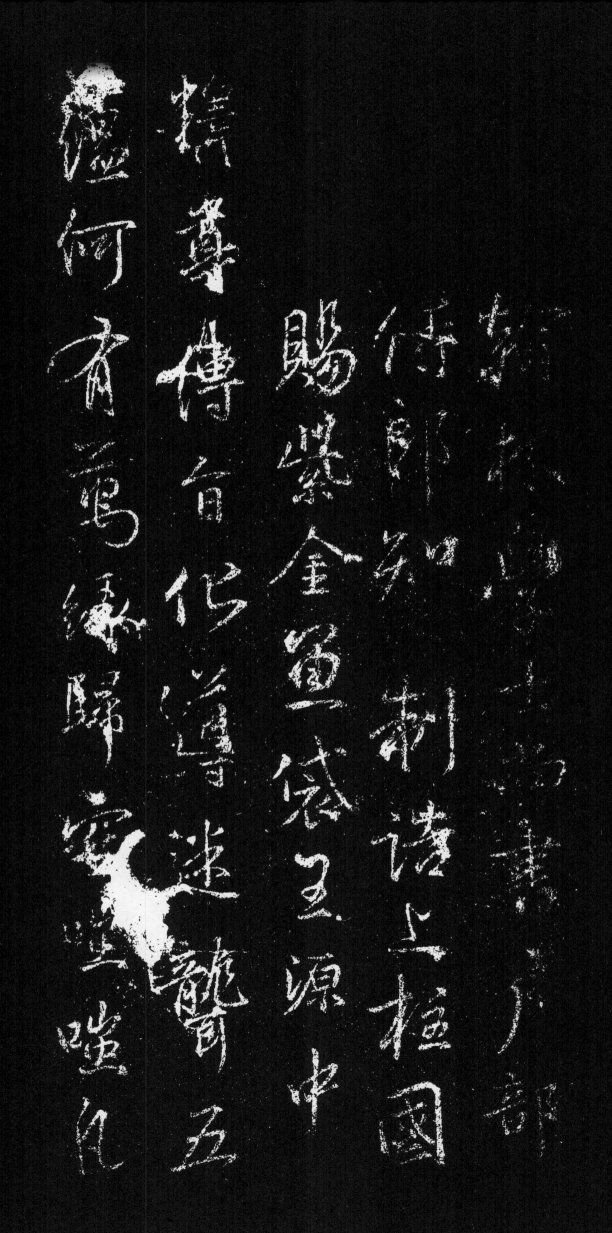

翰林学上尚书户部
侍郎知制诰上柱国
赐紫金鱼袋王源中
释尊传旨化导速聋五、
缊何有万缘归空嗤嗤凡

夫受恶□攻塞□□源摧
人我峰垢净平等生灭同
风如如不动乃悟真宗
翰林学士中散大夫
谏议大夫赐紫金鱼

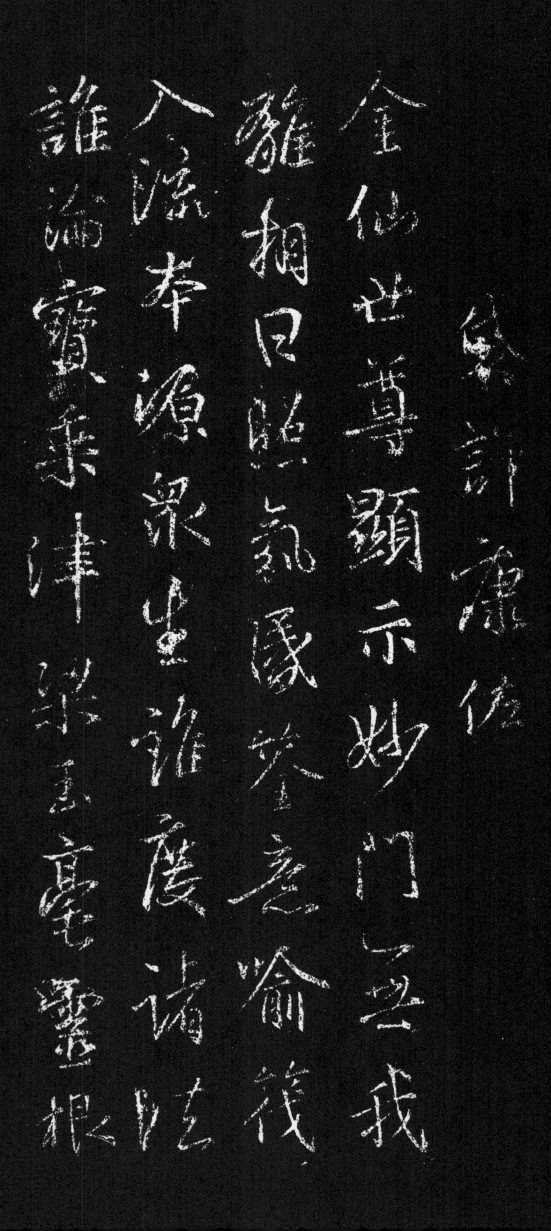

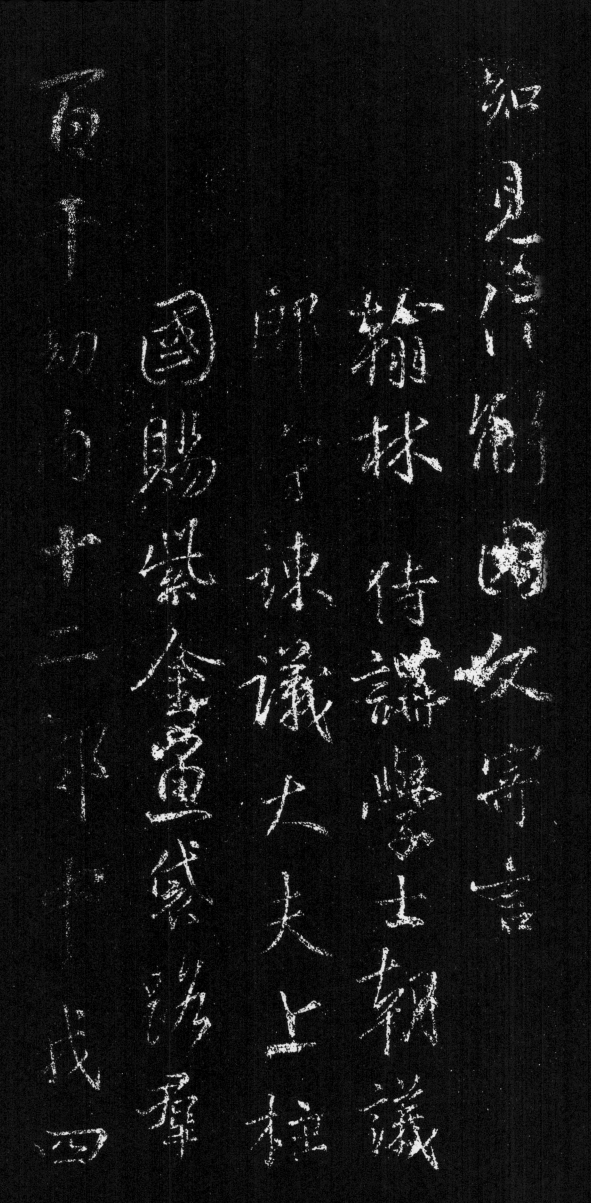

知见信解因文寄言
翰林侍讲学士朝议
郎守谏议大夫上柱
国赐紫金鱼袋路群
百千劫内十二部中我
四

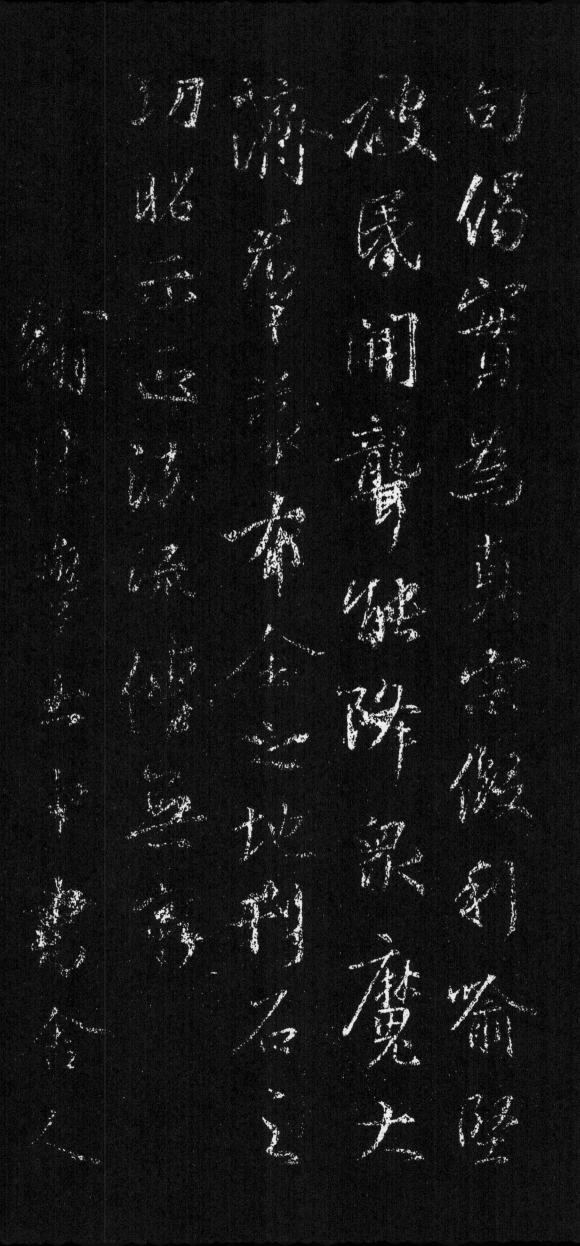

句偈实为真宗假利喻坚
破昏开聋能降众魔大
济群蒙布金之地刊石之
功昭示正法流传无穷
翰林学士中书舍人

上柱国赐紫金鱼袋

宋申锡

六译佛言旨归一致言亦

是空了奚以异金口所说

经之奥秘我本无着行之

师

是空了奚以异

坠二鱼凫我本无着行

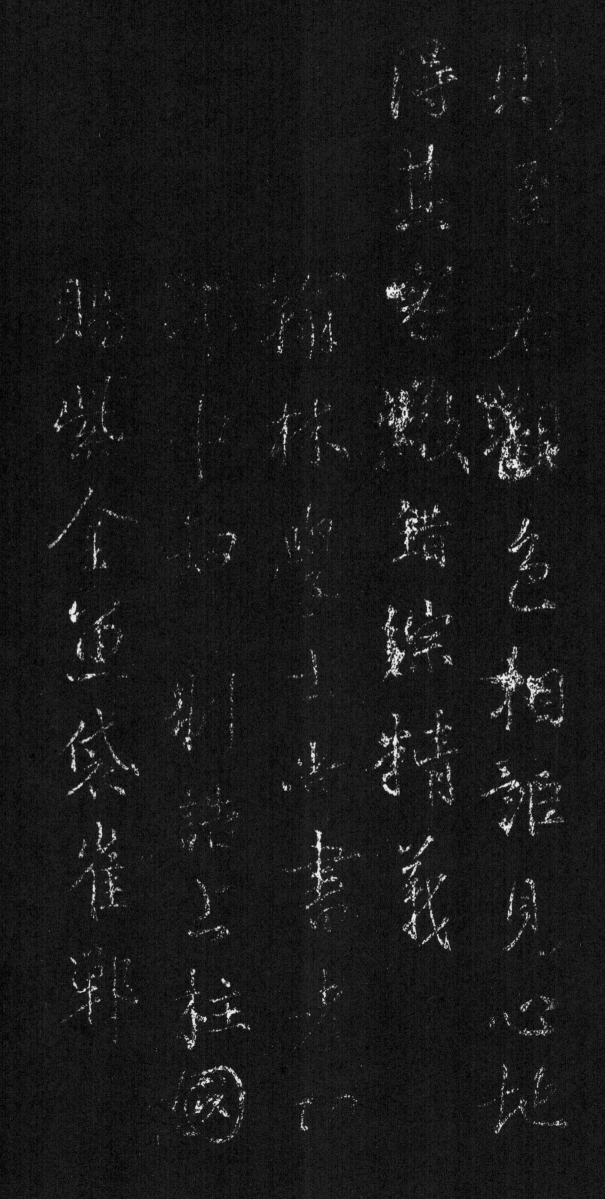

则至若观色相诋见心地
得其密征错综精义
翰林学士尚书考功
郎中知制诰上柱国
赐紫金鱼袋崔郾

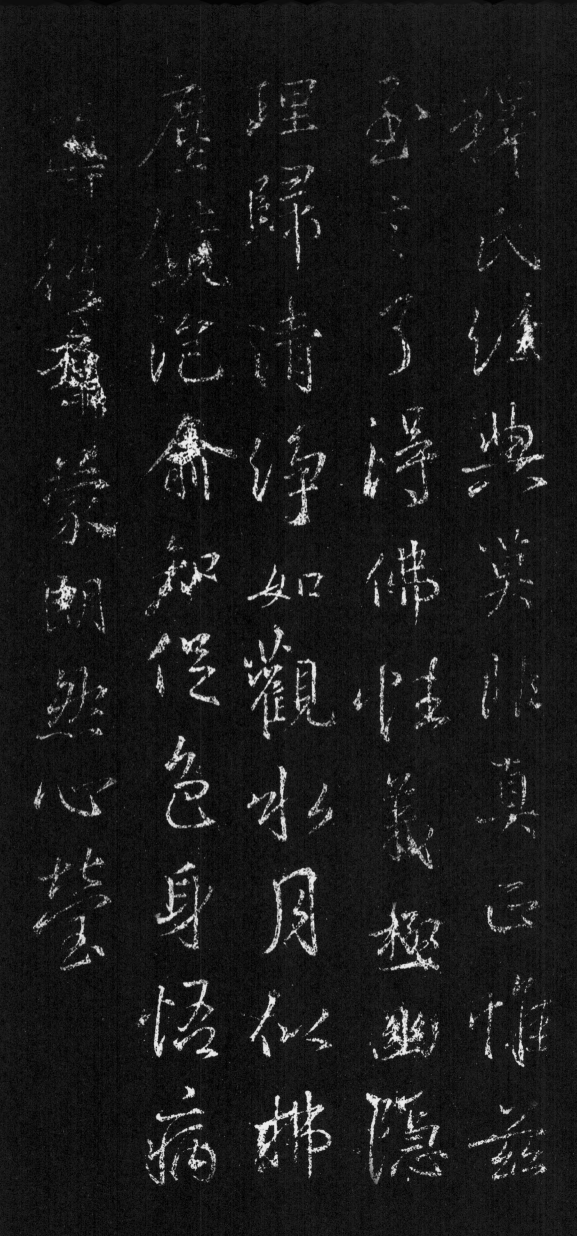

释氏经典莫非真正惟兹
至言了得佛性义极幽隐
理归清净如观水月似拂
尘镜泡喻知促色身悟病
导彼群蒙朗然心莹

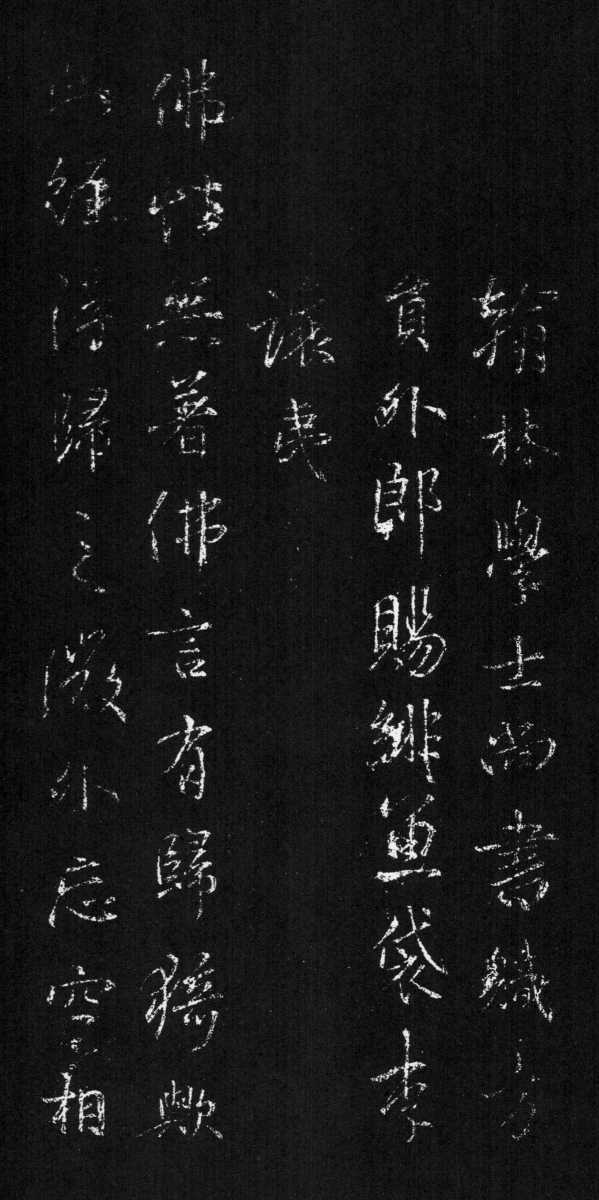

翰林学士尚书职方
员外郎赐绯鱼袋李
让夷
佛性无着佛言有归猗欤
此经得归之征外忘空相

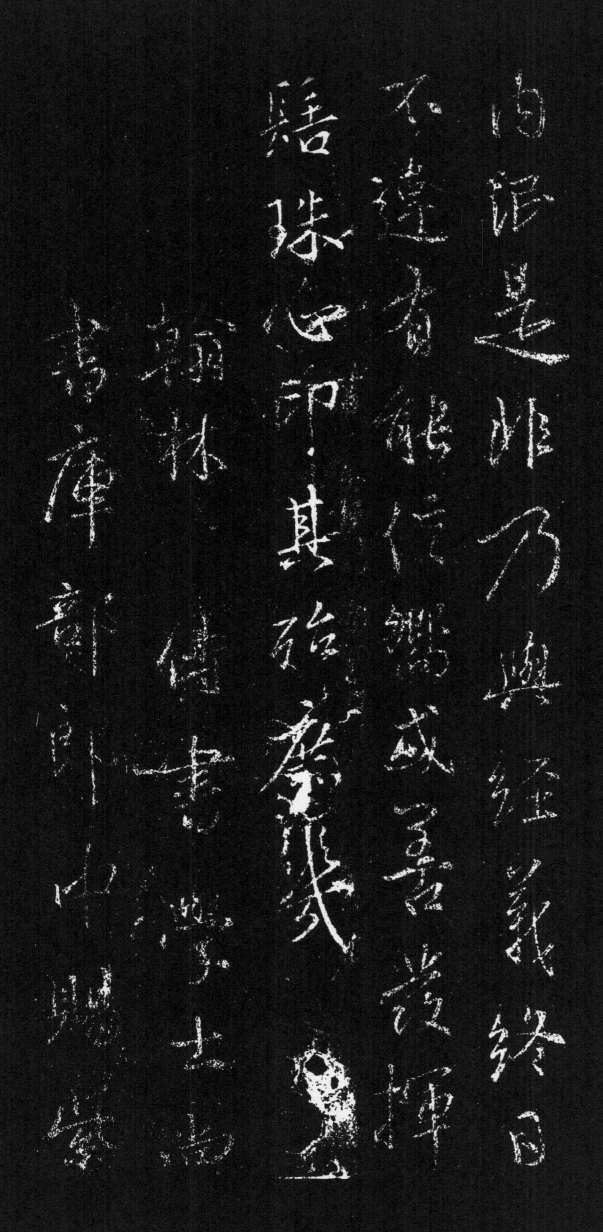

内泯是非乃与经义终日
不违有能信向或善发挥
髻珠心印其殆庶几
翰林侍书学士尚
书库部郎中赐紫

一〇一

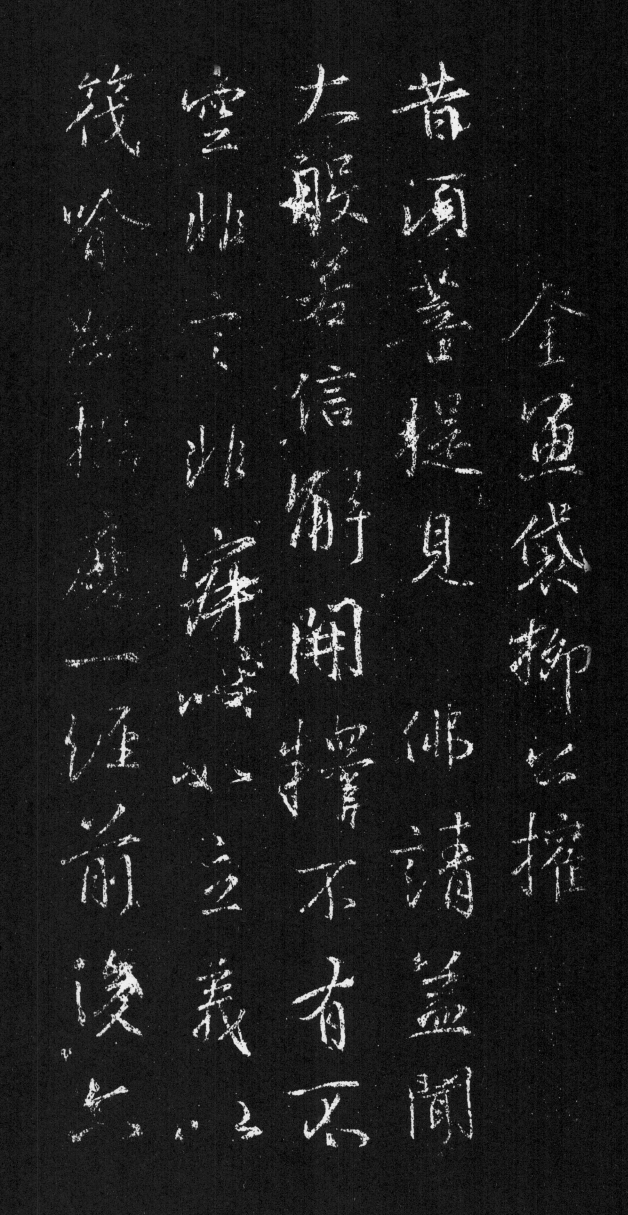

金鱼袋柳公权

昔须菩提见　佛请益闻
大般若信解开释不有不
空非言非寂以如立义以
筏喻迹揣磨一经前后六

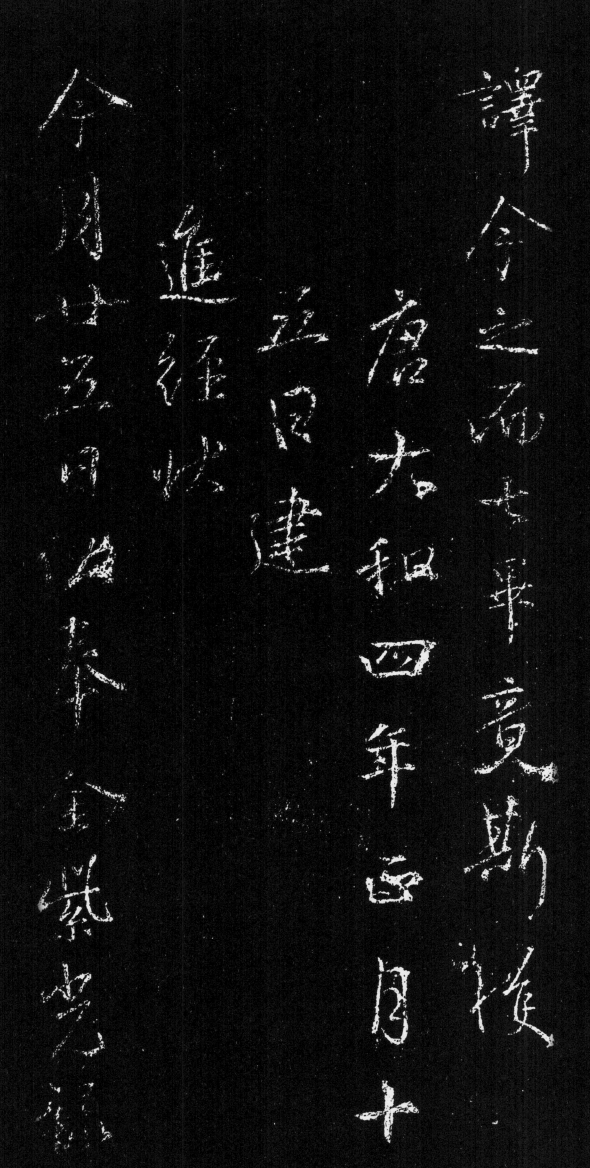

譯令之而七畢竟斯獲

唐大和四年正月十
五日建

進經狀

今月廿五日伏奉金紫光禄

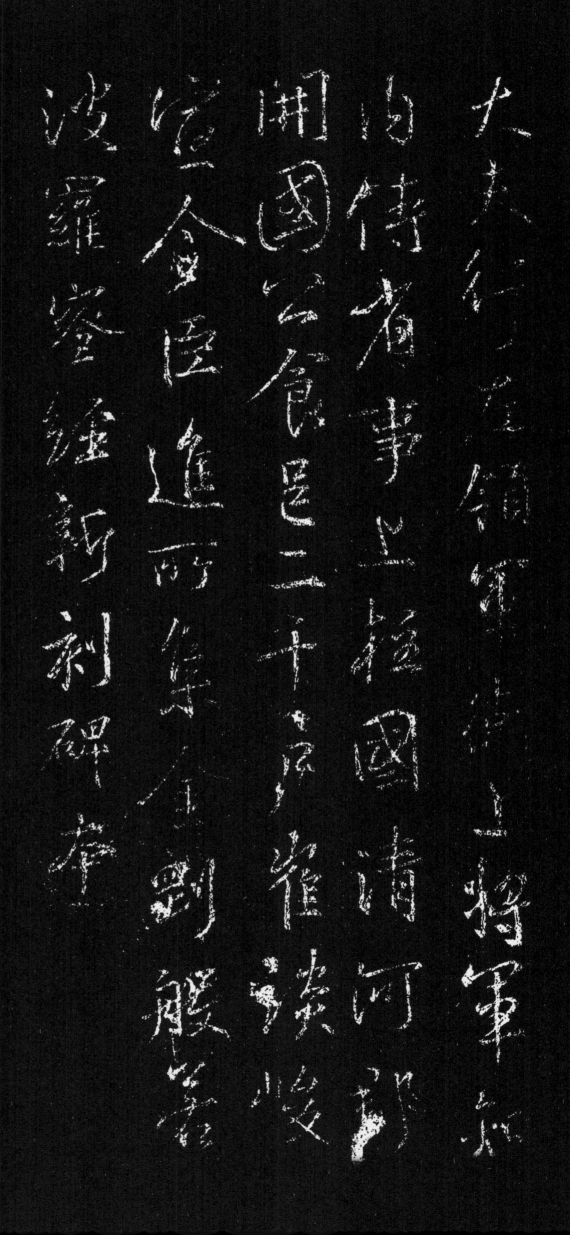

大夫行左领军卫上将军知
内侍省事上柱国清河郡
开国公食邑二千户崔琰峻
宣令臣进所集金刚般若
波罗蜜经新刻碑本

应代琢磨不书佛惠穷真

梵本达中土者非此

无堪心魂战灼伏以此经

殊光忽及祗荷荫不胜删缀

瑧光忽及祗荷荫不胜删缀

右臣奉 宣如前者

右臣奉 宣如前者
殊光忽及只荷不胜删缀
无堪心魂战灼伏以此经
梵本达中土者非一口
历代琢磨分书佛惠穷真
一〇六

镜于阙文使蠹轴□明锁心灯于坠典夫大乘有教语必生知探讨旧章果逢新说所以搜诸异□一贯群宗为尘愚却妄之程

當上進不刊之法臣慙為

小善遂刻私名伏奉

恩華不敢追改无任惶怖

之至前件經本謹隨狀奉

進謹進

大和四年七月廿六日特进行
右威卫上将军知内侍省
事上柱国弘农郡开国公
食邑二千户臣杨承和状
进

勅旅下於右肩功德傳後令門人

藏經日錄諸集石荷在上都流

唐寺中安立初刻八分之直唐流

皆多误書此久無集實右皆

年其之書至大和六年在初功

翰林侍

前朝議郎行楚州團□大参軍上柱國賜緋魚袋□□　翰苑

朝請郎前行右衛倉曹参軍事□□□

將仕郎試太常寺奉禮郎□□上騎都尉□□□

三十□□□□□□

是為唐塙金劚七譯本種、增殊勝想益溧數年閱

藏之懷或有韻受譯可不頻渡兩者舊見魏唐諸

經譯頗有詮會與此照族故有五義錄簡各有意

食窓飲甘脅呈所求一也小有同異、為青經五沙之光

同為昊日分照之色非三派一八異而同二也大法頓圓不

係文句而歐自不離回是佛乘宗通因見文字般若三

也始畫曰見微文之敬後趁猶窺本始之工四也若其

善領付囑要無住相經磨心珠譯磨眼量諦色袋

見以多觸而愈明五也五義圓照可以釋感生尊重

心周生得此應是多生種金剛殊勝因耳夫周生既妙複

墨禪緣是以轉金剛輪篤其王父之祐乾成嘉則子

與一切諸有心咸受刃蓋矣戒道人凌世韶拜題時

為壬申清明日

唐人集右軍書金劉�
大雅聖教序著時謂之
小王書為懷仁自所補缺
命於小王知不盡生者右

军心黄长睿以为军
刻遂成左史中舍所
稍在墨跡而评正也

丁酉生秋 荣宝斋

文皇聖教敘字皆怀仁集右军书未
免凑合若金铜铛穿凿穿凿多不免俗借乏为逸
少失步奇怪美唐世宰相有画笔轻浮文使
者故往返踯躅有都单宋中锡福公楷法我
赞如仙矬集字叟于志宁诸良如不嫌且固弟
木见在有思邪阿后流传馬之怎旦固弟
一希有夕固出奉负论手纂流庵之
荣颖四年清明日於华亭画舫陈继儒识

图书在版编目（ＣＩＰ）数据

宋拓集王羲之书金刚经 ／ 刘开玺编著． —— 哈尔滨：
黑龙江美术出版社，2023.2
（中国历代名碑名帖原碑帖系列）
ISBN 978-7-5593-9063-9

Ⅰ．①宋… Ⅱ．①刘… Ⅲ．①行书－法帖－中国－东
晋时代 Ⅳ．①J292.23

中国国家版本馆CIP数据核字(2023)第002489号

中国历代名碑名帖原碑帖系列——宋拓集王羲之金刚经
ZHONGGUO LIDAI MINGBEI MINGTIE YUAN BEITIE XILIE —— SONG TA JI WANGXIZHI JINGANG JING

出 品 人：于 丹

编　　著：刘开玺

责任编辑：王宏超

装帧设计：李 莹 于 游

出版发行：黑龙江美术出版社

地　　址：哈尔滨市道里区安定街225号

邮　　编：150016

发行电话：（0451）84270514

经　　销：全国新华书店

印　　刷：哈尔滨午阳印刷有限公司

开　　本：720mm×1020mm　1/8

印　　张：15

字　　数：122千

版　　次：2023年2月第1版

印　　次：2023年2月第1次印刷

书　　号：ISBN 978-7-5593-9063-9

定　　价：45.00元